"十二五"普通高等教育规划教材
21世纪高等院校艺术设计系列实用规划教材

# 设计构成

(第2版)

主 编 文 健　胡华中　钟卓丽
副主编 陈福兰　刘圆圆　蒲 军
　　　 贺 雷　蓝 充

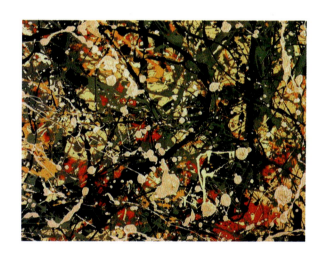

## 内 容 简 介

本书的内容共分为五个训练项目，项目一介绍设计构成的基本概念和发展史，从而提高学生对设计构成的认识；项目二介绍平面构成的知识，让学生了解平面构成的类型和基本元素点、线、面的应用技巧，使其掌握重复、近似、渐变、发射、变异、密集、对比和肌理等平面构成形式作品的制作技巧；项目三介绍色彩构成的知识，让学生通过对色彩基本原理和色彩感觉的了解，掌握色彩构成的表现形式，提高其色彩搭配能力和审美能力；项目四介绍立体构成的知识，让学生在了解立体构成的设计元素的基础上，掌握立体构成的设计表现形式；项目五通过对设计构成在建筑设计、室内设计、家具设计和平面设计领域的应用案例分析，提高学生的设计鉴赏能力和审美能力。

本书可作为高等院校室内设计、环境设计和平面设计等专业的教材，还可作为从事相关行业的设计工作者的自学辅导用书。

**图书在版编目(CIP)数据**

设计构成 / 文健，胡华中，钟卓丽主编. —2 版. —北京：北京大学出版社，2016.1
(21 世纪高等院校艺术设计系列实用规划教材)
ISBN 978-7-301-26596-3

Ⅰ. ①设… Ⅱ. ①文…②胡…③钟… Ⅲ. ①艺术—设计—高等学校—教材 Ⅳ. ① J06

中国版本图书馆 CIP 数据核字 (2015) 第 293067 号

| | |
|---|---|
| 书　　　名 | 设计构成（第 2 版） |
| 著作责任者 | 文　健　胡华中　钟卓丽　主编 |
| 策划编辑 | 孙　明 |
| 责任编辑 | 孙　明 |
| 标准书号 | ISBN 978-7-301-26596-3 |
| 出版发行 | 北京大学出版社 |
| 地　　　址 | 北京市海淀区成府路 205 号　100871 |
| 网　　　址 | http://www.pup.cn　新浪微博：@北京大学出版社 |
| 电子信箱 | pup_6@163.com |
| 电　　　话 | 邮购部 010-62752015　发行部 010-62750672　编辑部 010-62750667 |
| 印　刷　者 | 三河市博文印刷有限公司 |
| 经　销　者 | 新华书店 |
| | 787 毫米 ×1092 毫米　16 开本　8.75 印张　201 千字 |
| | 2009 年 8 月第 1 版　2016 年 1 月第 2 版 |
| | 2021 年 7 月第 2 版修订　2021 年 7 月第 4 次印刷 |
| 定　　　价 | 42.00 元 |

未经许可，不得以任何方式复制或抄袭本书之部分或全部内容。
**版权所有，侵权必究**
举报电话：010-62752024　电子信箱：fd@pup.pku.edu.cn
图书如有印装质量问题，请与出版部联系，电话：010-62756370

# 前言

本书第1版自从2009年8月正式出版以来，市场销售情况一直较好，赢得了一定的口碑。五年过去了，之前的一部分作品在今天看来已经有点过时了，更新换代是必然的。第2版对全书进行重新编写，旨在通过对内容的升级和完善，实现精炼理论要点，帮助学生更直观、更系统地理解与掌握设计构成理论，进而指导其进行设计构成作品的创新设计与制作的目的。

本书弥补了传统设计构成类教材偏重理论的缺陷，注重培养学生的动手能力，将教学内容按照项目化、任务化的方式展开，使教学目的更加明确，考核指标更加量化；更新了大量图片，这些图片都是近三年来部分高等院校设计构成课程留存下来的优秀作品，其质量高、创新性强，有助于培养学生的设计思维，训练学生的设计表达能力，帮助学生理解设计理念、形成创意思维、提高造型技巧。

本书是根据应用型院校教育的特点进行编写的，理论结合实践，重视示范步骤，图文并茂，深入浅出，具有较强的直观性。同时，本书还注重与具体设计门类的结合，将设计构成的理论知识与建筑设计、室内设计、家具设计和平面设计等设计中的应用案例结合起来论述，提升了理论知识的实战性和实用性。

本书在编写过程中得到了广州城建职业学院、广州科技职业技术学院、兰州交通大学等多所高等院校师生的大力支持和帮助，使作品的质量和水平较第1版有了大幅提升，在此对他们表示衷心的感谢！由于编者的学术水平有限，本书可能存在一些不足之处，敬请读者批评指正。

编 者
2015 年 10 月

# 目　录

## 项目一　了解设计构成的基础知识 ............................................................ 1
　　任务一　了解构成艺术的基本概述 ............................................................ 1
　　任务二　了解构成艺术的发展史 ............................................................... 7
　　习　　题 ............................................................................................ 23

## 项目二　掌握平面构成的知识 ................................................................... 25
　　任务一　掌握平面构成的基础知识 .......................................................... 25
　　任务二　了解平面构成的类型 ................................................................. 32
　　习　　题 ............................................................................................ 50

## 项目三　掌握色彩构成的知识 ................................................................... 51
　　任务一　了解色彩构成的基础知识 .......................................................... 51
　　任务二　掌握色彩构成的基本原理 .......................................................... 53
　　任务三　掌握色彩的心理感觉 ................................................................. 68
　　任务四　掌握色彩构成的表现形式 .......................................................... 73
　　习　　题 ............................................................................................ 84

## 项目四　掌握立体构成的知识 ................................................................... 85
　　任务一　了解立体构成的基础知识 .......................................................... 85
　　任务二　掌握立体构成的设计元素 .......................................................... 88
　　任务三　掌握立体构成的设计表现形式 ................................................. 106
　　习　　题 .......................................................................................... 114

## 项目五　构成在设计中的应用赏析 .......................................................... 115

## 参考文献 ............................................................................................... 133

# 项目一 了解设计构成的基础知识

**学习目标**：
  1.了解设计构成的基本概念。
  2.了解设计构成的发展史。
**教学方法**：
  1．讲授、图片展示、课堂提问和案例分析相结合，通过大量的精美设计构成图片的展示和实战设计案例的分析与讲解，启发学生的设计思维，培养学生对本课程的学习兴趣，锻炼学生的自我学习能力。
  2．遵循"教师为主导，学生为主体"的原则，多种教学方法有机结合，激发学生的学习积极性，变被动学习为主动学习。
**学习要点**：
  1．了解设计构成的发展史，提升学生的设计素养和审美能力。
  2．通过对设计构成发展史的研究，总结出设计美学的规律。

  构成是现代造型设计的流通语言，是视觉传达艺术的重要创作手法，也是从事艺术设计工作必须掌握的专业知识。

## 任务一 了解构成艺术的基本概述

**学习要点**：
  1．掌握风格派和包豪斯设计的美学精神。
  2．归纳出设计构成美学的规律。

  所谓构成，就是构造、解构、重构、组合之意，即将设计中所需要的诸多要素和符号，按照形式美的艺术法则，重新组合成新的图形或造型的艺术形式。构成主要分为三个大类，即平面构成、色彩构成和立体构成。

构成这一概念产生于荷兰的风格派和俄国的构成主义运动，并在以德国的包豪斯学院为中心的设计运动中得以发展。

一、荷兰风格派

风格派兴起于19世纪末20世纪初的荷兰，以画家蒙德里安和设计师里特维尔德为代表，强调纯造型的表现和绝对抽象的设计原则，主张从传统及个性崇拜的约束下解放艺术。风格派认为艺术应脱离于自然而取得独立，艺术家只有用几何形象的组合和构图来表现宇宙根本的和谐法则才是最重要的。风格派还认为："把生活环境抽象化，这对人们的生活就是一种真实。"

风格派的思想和形式来自于荷兰画家蒙德里安的绘画。他早期受毕加索立体主义的影响，后形成自己独立的风格。他的作品主要用线分割空间，构成一种理性的视觉美感，并崇尚构成主义绘画的表现方式。蒙德里安毕生追求纯粹性的绘画和造型方式，对现代实用美术、建筑设计、家具设计及服装设计都有极大的影响力。

蒙德里安认为艺术应该完全脱离自然的外在形式，追求"绝对的境界"。他运用最基本的元素，如直线、直角、三原色，以及无彩色的黑、白、灰等来作画。他的作品只是由直线和横线构成，色彩面积的比例与分割以"造型数学"为指导，一切都在严格的理性控制之下，故人们称他的作画形式为"冷抽象"，即冷静的抽象形式。蒙德里安的作品如图1.1和图1.2所示。

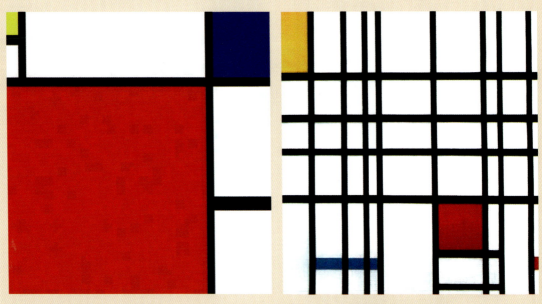

图1.1　红黄蓝构图1　蒙德里安　　　　图1.2　红黄蓝构图2　蒙德里安

## 二、俄国的构成主义运动

俄国的构成主义又称结构主义，是俄国十月革命后在一批先进的知识分子中间产生的一次前卫艺术运动。画家马列维奇的绘画作品对构成主义运动产生了重要影响，他常常用正方形、三角形和十字形等简单的形式作画，极力解放具象艺术中的形式，崇尚抽象艺术，他把自己的绘画定义为"非客观至上主义"绘画，认为绘画应该是非客观、非社会和非功利的。马列维奇的绘画作品如图1.3和图1.4所示。

构成主义者信奉文化革命和进步的观念，高举反传统艺术的大旗，避开传统艺术材料，利用现成物进行艺术创作。在雕塑领域，构成主义者喜欢用金属、玻璃、木块、纸、塑料等现成的材料组构结合成新的雕塑样式，强调空间中的势，而不是传统雕塑中的体量感。构成主义者还借鉴了立体派的拼结和浮雕技法，由传统雕塑的加和减，变成组构和结合，对现代雕塑的发展有重要影响。构成主义的代表作是俄国设计师塔特林的第三国际纪念塔，如图1.5所示。在建筑领域，构成主义者热衷于将结构作为建筑的起点，这也成为现代主义建筑的基本原则。

## 三、以包豪斯学院为中心的设计运动

构成作为现代设计的理念是在德国包豪斯学院的设计教育中确立的。包豪斯学院是在1919年由德国著名建筑师、设计理论家格罗皮乌斯创建的，集中了20世纪初欧洲各国对于设计的新探索与试验成果，特别是将荷兰风格派运动和俄国构成主义运动的成果加以发展和完善，成为集欧洲现代主义设计运动大成的中心，它把欧洲的现代主义设计运动推到一个空前的高度。

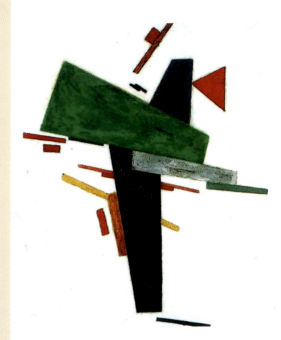

图1.3 "非客观至上主义"绘画1 马列维奇

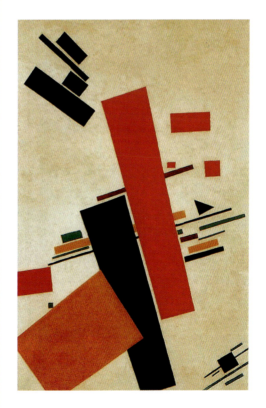

图1.4 "非客观至上主义"绘画2 马列维奇

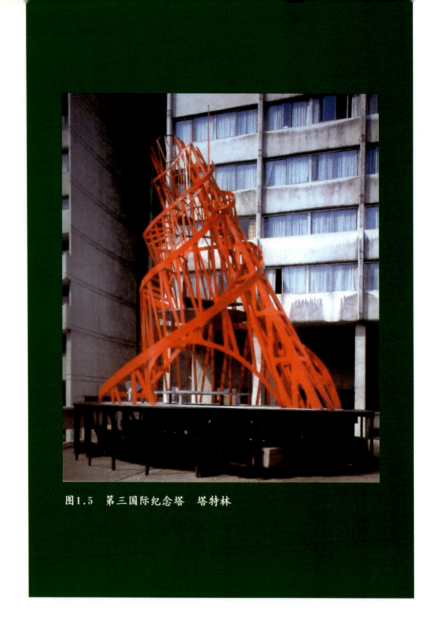

图1.5 第三国际纪念塔 塔特林

包豪斯学院建立了以观念和解决问题为中心的设计体系。这种设计体系强调对美学、心理学、工程学和材料学进行科学的研究，用科学的方式将艺术分解成基本元素点、线、面及空间、色彩。它寻求的是形态之间的组合关系，使艺术脱离了传统的装饰手段，从而充分运用构成抽象地表现客观世界。

包豪斯学院所创造的作品既是艺术的又是科学的，既是设计的又是实用的，同时还能够在工厂的流水线上大批量生产制造。包豪斯学院的学生不但要学习设计、造型和材料，而且还要学习绘图、构图和制作。包豪斯学院里有一系列的生产车间和作坊，如木工车间、砖石车间、钢材车间、陶瓷车间等，以便于学生将自己的设计作品制作出来。包豪斯学院既聘请艺术家担任讲师和教授（如康定斯基、伊顿、克利等艺术大师），又聘请许多技艺高超的工匠担任生产车间和作坊里的师傅。这种将技术与艺术相结合的教学模式，奠定了现代设计教育的基础。

包豪斯学院的资料图片及师生代表作品如图1.6～图1.12所示。

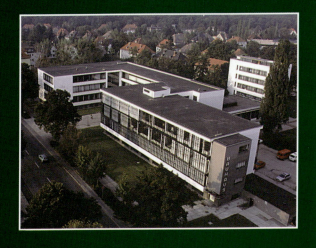

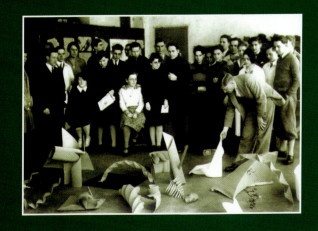

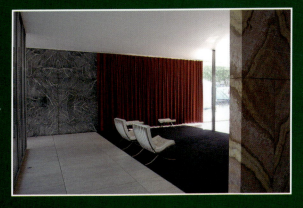

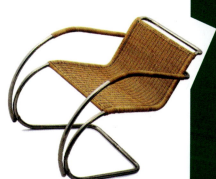

图1.9　先生椅　密斯·凡德罗

图1.6　包豪斯校舍　格罗皮乌斯

图1.7　包豪斯的一堂基础构成课

图1.8　巴塞罗那德国馆室内　密斯·凡德罗设计

项目一　了解设计构成的基础知识

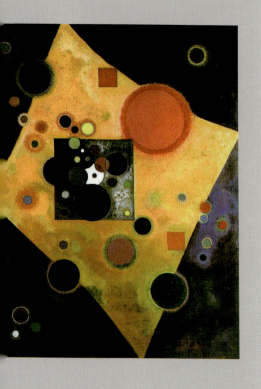
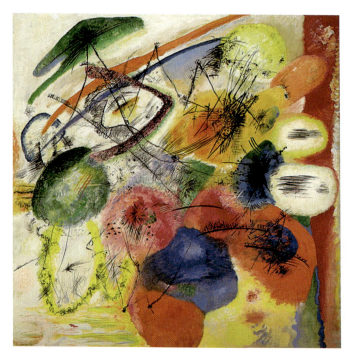
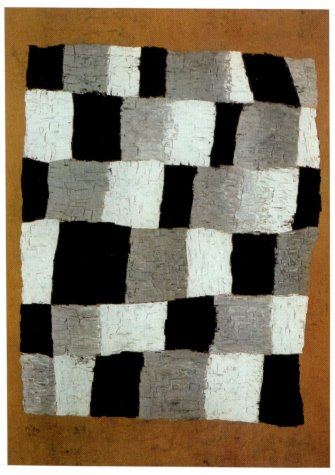

图1.10　粉色的音调　康定斯基
图1.11　即兴系列　康定斯基
图1.12　和谐之物　克利

## 任务二　了解构成艺术的发展史

**学习要点：**
1. 掌握立体主义画派和抽象表现主义派的美学精神。
2. 归纳出设计构成美学的规律。

在构成艺术的发展进程中，最早对其产生影响的是立体主义画派。其后，许多当代艺术的流派又纷纷借鉴和融合了构成艺术设计理论，创造出了众多艺术表现形式，极大地丰富了艺术表现的内涵，其中较有影响力的艺术流派和艺术表现形式有未来派、达达派、超现实主义派、抽象表现主义派、波普艺术、涂鸦艺术和装置艺术等。

### 一、立体主义画派

立体主义是西方现代艺术史上的一个运动和流派，主要追求一种几何形体的美，追求形式的排列组合所产生的美感。它否定了从一个视点观察事物和表现事物的传统方法，把三度空间的画面归结成平面的、两度空间的画面，强调由直线和曲线构成物体的轮廓，并利用块面堆积与交错的手法制造画面的趣味和情调。

立体主义在反传统的口号下具有较强的形式主义倾向，它在艺术形式上的探索，给现代工艺美术、装饰美术和建筑美术等注重形式美的实用艺术领域以不小的推动和借鉴。其代表人物有毕加索、勃拉克、格莱兹、莱歇和格里斯等，他们的代表作品如图1.13～图1.16所示。

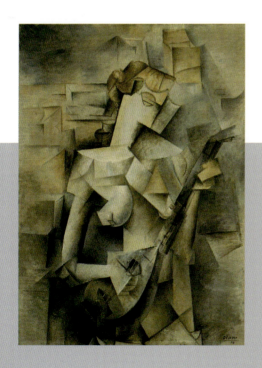

图1.13　立体主义风格时期毕加索的作品1

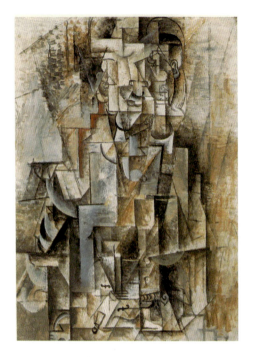

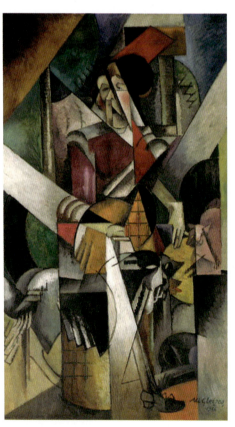

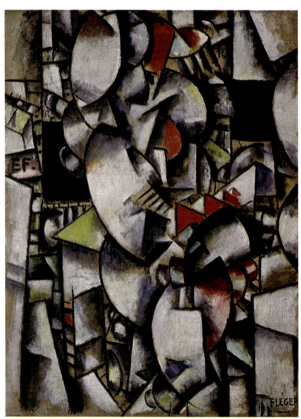

| 1.14 | |
|---|---|
| 1.15 | 1.16 |

图1.14　立体主义风格时期毕加索的作品2

图1.15　立体主义画家格莱兹的作品

图1.16　立体主义画家莱歇的作品

毕加索是立体主义绘画最重要的画家，他主张用圆柱体、球体和圆锥体来处理物象，把物体形态归纳为几何形状。同时，他主张从多个视点去观察和描写事物，去表现和揭示对象的形状、结构、外观和内部特征，并把不同视图在同一绘画的平面上并置表现出来，使二维平面的绘画展现时间性的连续视觉印象，如正面与侧面形象交错共存，各部位形象脱离原有具象形正常的位置，按照作者主观的意愿重新组织与编排等。其作品是"重新组合再构成"创作思路及造型手段的典型例子。

二、未来派

未来派最先是一个文学概念，1908年由意大利诗人菲利波·托马索·马里内蒂作为一个运动而提出。参加这个运动的有文学家、戏剧家、美术家和建筑师。未来主义开始是一群青年知识分子的造反活动，他们反对意大利文学上的麻木不仁的状态，倡导摒弃一切图书馆、博物馆和学院，反对一切模仿的形式，否定艺术批评的作用等，他们赞颂革命之美、战争之美，以及现代技术的速度和动力之美。未来派的一些理论反映了意大利艺术家要求创新的强烈愿望，他们认为"艺术只能成为暴力、残忍和非正义""没有侵略性就没有杰作"，等等。这些都反映了意大利青年知识分子在历史转折时期的彷徨、虚无和偏激的弱点。

未来派的绘画受立体主义的影响，采用点彩手法。未来派画家喜欢用线和色彩描绘一系列重叠的形和连续的层次交错与组合，并用一系列波浪线和直线表现光和声音，表现在迅疾的运动中的物象。未来派共性很少，作品画面模糊、变形，甚至荒诞、离奇、恐怖，令人不可思议。这是艺术家们自觉或不自觉的现实生活的反映，因为人们的观念始终离不开赖以生存的社会，畸形的社会必然会产生畸形的观念。

乌姆伯托·波丘尼是意大利画家和雕塑家，未来主义画派的核心人物。他不仅是这个运动的推动者，而且是这个运动的杰出理论家。波丘尼最大的贡献是创造了未来主义的雕塑，他那些别出心裁的作品，展示了他在绘画和雕塑领域所取得的独特成就。1912年他在《未来主义雕塑的技术宣言》中开始向传统习惯展开攻击，对雕塑进行了最激动人心的改革。他预言了构成主义雕塑、达达主义及超现实主义绘画的产生。他的理论不仅仅超越了那个时代，甚至超越了他自己的实验。他认为可以在雕塑中使用更为广泛的材料，如玻璃、木材、硬卡纸板、钢铁、水泥、马鬃、皮革、布料、镜子、电灯等，这些非传统物质的使用虽未在他自己的作品中出现过，但在后来的达达主义和构成主义中变为现实。波丘尼作品如图1.17和图1.18所示。

项目一　了解设计构成的基础知识

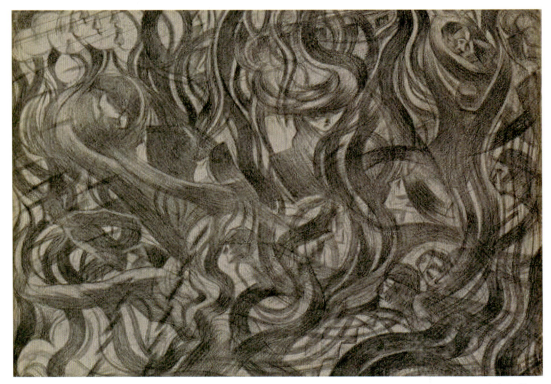

图1.17 波丘尼的素描作品

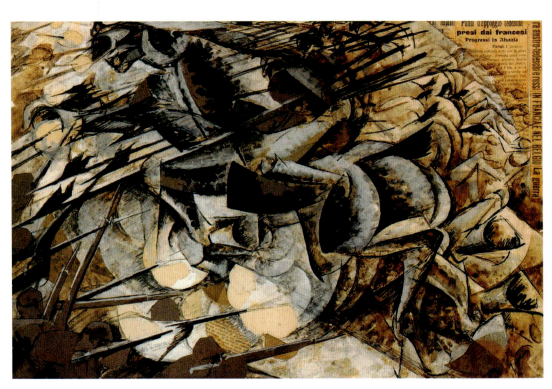

图1.18 骑兵出击 波丘尼

### 三、达达派

达达派是受构成艺术影响的另一个重要艺术派别，"达达"的意思是玩具小木马。达达派产生于1915—1916年，当时一群才气横溢，具有反讽精神的作家、艺术家从各国移居瑞士苏黎世。他们认为理智和逻辑导致了世界战争的灾害，他们看不到社会前途，他们厌倦战争的恐怖，厌倦传统艺术和文学，以一种玩世不恭的态度对抗社会现实和现在的价值观，倡导否定一切，否定理性和传统文明，提倡无目的、无理想的生活和文艺。达达主义者一致的态度是反战、反审美，他们的目的不是创造，而是破坏和挑战，所以普遍采用拼贴和现成物来进行艺术创作。在美术领域他们提倡自动性和偶然性。第二次世界大战以后，西方一些艺术家又重审达达主义的价值，利用大众文化媒介，将生活用品和工业品组成艺术品，掀起了"新现实主义"或"新达达主义"的浪潮。达达主义的代表人物有马塞尔·杜尚、毕卡比亚等。

马赛尔·杜尚被称为"当代艺术之父"，他是现代艺术与当代艺术的分水岭，是达达主义的代表人物，但他从未直接参加任何达达运动。《走下楼梯的裸女》《泉》和《带胡须的蒙娜丽莎》是他最典型的达达主义作品。其中，《走下楼梯的裸女》成为现代艺术狂热性的一个通俗象征，他触动了立体主义思想的基础，开创了一个新的突出的主题，影响到意大利未来主义绘画和雕塑，甚至成为达达主义、超现实主义及其他探索幻想和表现派别的源头。杜尚被奉为达达主义和超现实主义的伟大先驱。

杜尚是一个彻底否定传统美学和教条的人。他以相当敏锐的选择能力和相当丰富的文化基础突破了传统美学和欣赏习惯。1913年，他将自行车的一只车轮倒过来装在厨房的凳子上看着它旋转，现成品的出现不受任何审美快感的支配。他认为这种作品是以视觉的无所反应为基础的，利用现成物品来制作艺术品的概念在于发现本身而不在于物体的独特性。杜尚是一个蔑视艺术，把生活视为唯一艺术品的人，一个放弃传统，却又影响深远的人。杜尚反艺术的举动、反传统的勇气，鼓舞着许多人继续探索艺术的真谛。西方主要艺术运动都带有杜尚的烙印，如超现实主义、观念艺术、极简主义艺术、运动雕塑、废品雕塑、表演艺术、多媒介艺术、达达主义、波普艺术、光效应艺术、偶发艺术、活动艺术、环境艺术、大地艺术等所有的后现代艺术，都能在杜尚这里找到源头。杜尚将科学纳入艺术中，他的光学装置、机械运动和现成品的实验开拓了艺术中新的可能性。杜尚向世界传播的观念逐渐地影响到年青一代的艺术家、音乐家、作家及表演艺术家，最终促成了现代艺术真正百花齐放的局面。就因为如此，杜尚不能被归入任何一个特定的艺术运动。就像德库宁所说的："他是一个一人的运动，这个运动是为了每个人和一切人开放的运动。"杜尚的出现，改变了西方现代艺术的进程，他是现代艺术史上最伟大的解放者，向人们提示了艺术的无限可能性。杜尚作品如图1.19~图1.22所示。

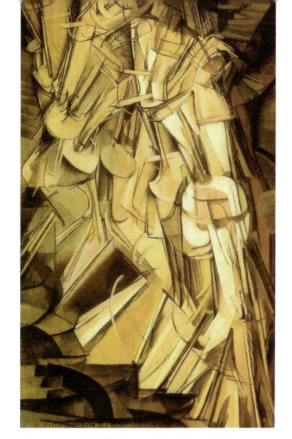
图1.19 走下楼梯的裸女（第2号） 杜尚

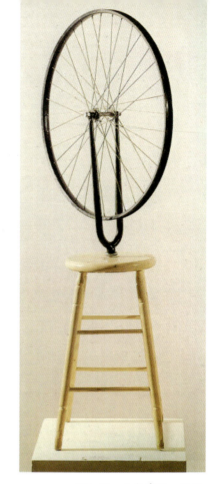
图1.20 自行车轮 杜尚

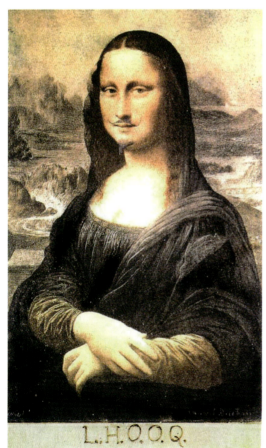
图1.21 带胡须的蒙娜丽莎 杜尚

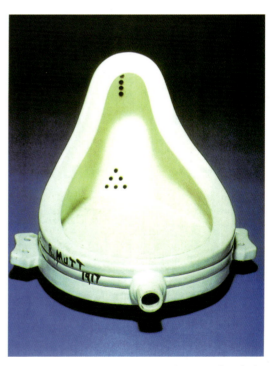
图1.22 泉 杜尚

## 四、超现实主义派

超现实主义是一项艺术与文学运动，它是在达达主义基础上发展而来的。它取自于达达主义的部分观念，摒弃了达达主义的虚无态度，有较为肯定的信念。医生兼作家的布雷东是超现实主义的主要发起人，1924年他发表了《超现实主义宣言》。超现实主义致力于探索人类经验的先知层面，同时尝试现实观念与本能、潜意识及梦的经验相柔和，以达到一种绝对的超然的真实情境。弗洛伊德的潜意识理论对超现实主义的影响很大，超现实主义绘画将逻辑上互不相干的事物加以喻示性地并列，由此更完美地传达出梦境特有的感性气息。超现实主义绘画将拉斐尔的精细风格与19世纪晚期学院派绘画风格的摄影技巧相结合，创造出一种事物真相的幻象，并通过写实手法与事物幻象间的对比而强化，试图引发隐晦的潜意识的联想。

超现实主义运动拓宽了美术表现领域，使艺术家得以充分发挥自己的想象力和幻想力，并运用各种手段创造画境。此外，许多超现实主义艺术家有浓厚的社会参与意识，用艺术手段来干预社会现实。超现实主义对20世纪美学上的影响主要在于复兴了奇特的异国情调的风格，代表人物有达利、米罗、马格里特等。

萨尔瓦多·达利是超现实主义巨匠。弗洛伊德对梦境和潜意识方面的论述似乎解脱了达利自孩童时代所承受的苦痛和色情幻想，也确定了他在超现实主义中的创作倾向。达利早期作品受浪漫主义、纳比派、未来主义和立体主义的影响，表现出古怪、宁静的气氛，充满了幻想、恐怖、惊慌的情绪。他的色彩处理有一种不和谐的搭配，由此造成一种异样感。晚年，达利的作品主要以宗教题材为主。达利性格中含有妄想成分，这使他的绘画中出现了无数迫害的象征，特别是锋利的器械性迷恋和残缺的肢体。

达利以罕见的手法，创造了奇妙多端的艺术世界。他的艺术活动不仅仅限于绘画上，几乎涉及所有的艺术领域。他写过诗歌和小说，与人合作拍过电影。他怪僻的性格、超人的想象力，使他成为一个全方位的艺术大师，他在摄影、雕塑、珠宝设计、舞台设计和书籍插图设计等领域都有着颇高的成就。可以说，达利是超现实主义最有影响的代表人物。

超现实主义派的绘画和雕塑作品如图1.23～图1.29所示。

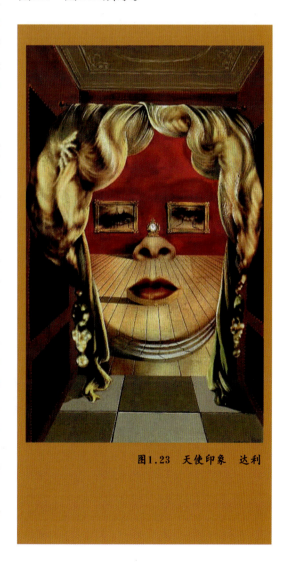

图1.23 天使印象 达利

图1.24 抽屉人 达利

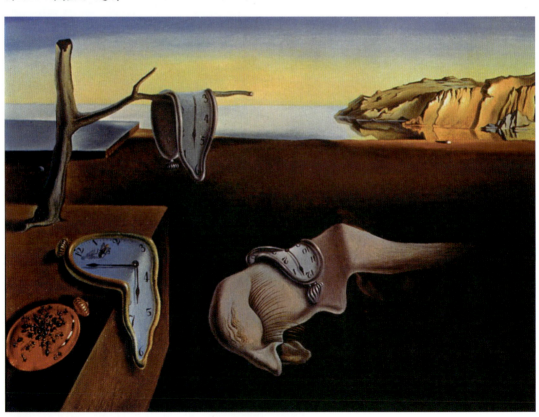

图1.25 记忆的永恒 达利

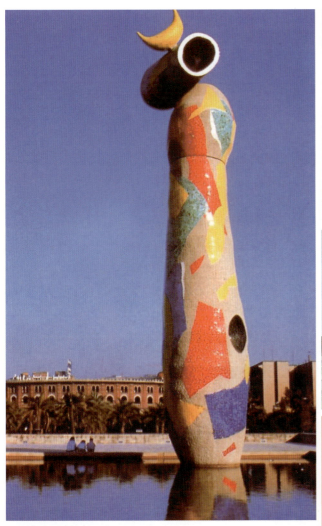
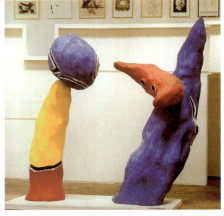
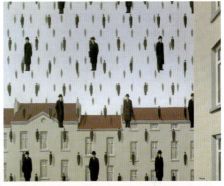
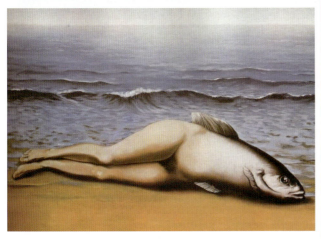

图1.26　超现实主义雕塑　米罗
图1.27　有杏仁花竞赛的一对恋人　米罗
图1.28　集体发明物　马格里特
图1.29　天降　马格里特

|  | 1.27 |
|---|---|
| 1.26 | 1.29 |
| 1.28 | |

项目一　了解设计构成的基础知识

### 五、抽象表现主义派

"抽象表现主义"(Abstract Expressionism)这个词最早是德国艺术批评家在评述康定斯基绘画时使用的名词,1950年开始用以界定第二次世界大战后流行于美国的非几何性抽象艺术。在抽象表现主义的作品中,构图没有中心,篇幅较满,以线条、痕迹和斑点为符号,表现作者主观的意识;画面展现出特有的笔触、质感及强烈的动作效果;画家往往利用作画中的偶然事故,表现作品与作者间接的和意想不到的关系。抽象表现主义绘画使美国现代绘画第一次获得世界绘画的领导权,代表画家有波洛克、德库宁、霍夫曼等。

杰克逊·波洛克出生于美国,是重要的抽象表现主义画家。他把自己的作品题材解释为绘画自身的行动。他运用滴色或泼洒的方法来作画,即把画布放在地上或墙上,然后将罐子里的颜料自由而随性地往画布上倾倒或滴洒,任其在画布上滴流,从而创造出纵横交错的抽象线条效果。这些颜料组成的图案具有激动人心的活力,记录了他作画时直接的身体运动,他的创作过程并没有事先准备,只是由一系列即兴的行动完成。他在《我的绘画》一文中说:"当我作画时,我不知道自己在做什么。只有经过一段时间后,我才看到自己在做什么。我不怕反复改动或者破坏形象,因为绘画有自己的生命,我力求让这种生命出现。"他的这种作画方法后来被称为行动绘画或抽象表现主义绘画。抽象表现主义绘画如图1.30~图1.34所示。

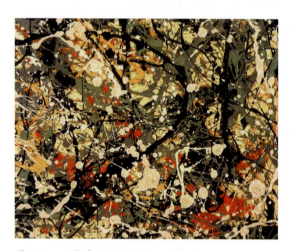

图1.30　抽象表现主义绘画　波洛克

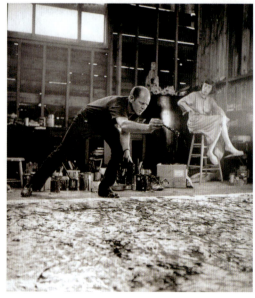

图1.31　波洛克在作画

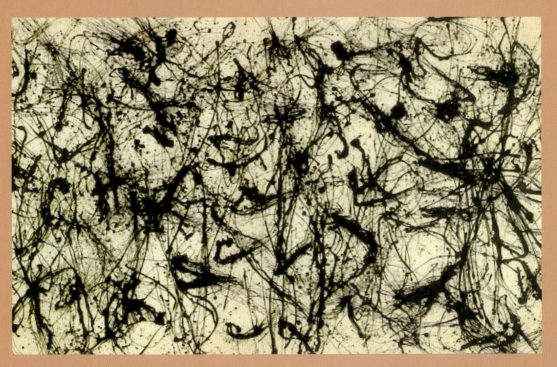

图1.32　1950年32号作品　波洛克

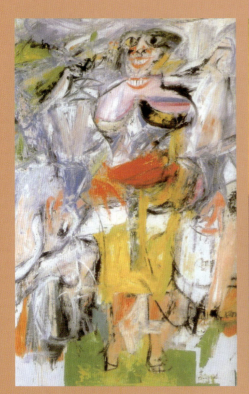

图1.33　女人与自行车　德库宁

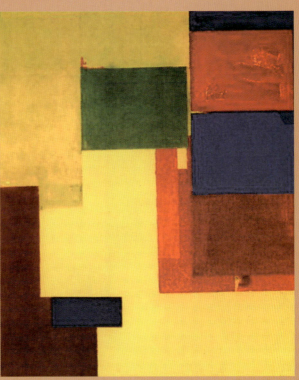

图1.34　放射镜里的天鹅绒　霍夫曼

项目一　了解设计构成的基础知识

## 六、波普艺术

波普艺术(Pop Art)于20世纪50年代起源于英国,后流行于美国。"波普"一词是英国评论家阿洛威1954年创造的,是大众化、流行化、受欢迎的意思。波普艺术又称流行艺术、大众艺术或通俗艺术,它的出现是工业化社会的体现。波普艺术家利用废品、实物、照片等组成画面,再用颜色进行拼合,以打破传统的绘画、雕塑与工艺的界限。安迪·沃霍尔和罗波特·劳申伯格是波普艺术的代表人物。

安迪·沃霍尔是波普艺术的倡导者和领袖。他出生于美国宾夕法尼亚州,从小酷爱绘画,后来凭着敏感的天性和精致的手艺成为商业设计中的高手,以平面艺术家之姿在广告界中大放异彩。

安迪·沃霍尔被誉为20世纪艺术界最有名的人物之一,也是对波普艺术影响最大的艺术家。20世纪60年代,他开始以日常物品为作品的表现题材来反映美国的现实生活,他喜欢完全取消艺术创作的手工操作,经常直接将美钞、罐头盒、垃圾及名人照片一起贴在画布上,打破了高雅与通俗的界限。他的所有作品都用丝网印刷技术制作,形象可以无数次地重复,给画面带来一种特有的呆板效果。他偏爱重复和复制,对于他来说,没有"原作"可言,他的作品全是复制品,他就是要用无数的复制品来取代原作的地位。他有意地在画中消除个性与感情的色彩,不动声色地把再平凡不过的形象罗列出来。他有一句格言:"我想成为一台机器。"实际上,安迪·沃霍尔画中那种特有的单调、无聊和重复,所传达的是某种冷漠、空虚、疏离的感觉,表现了当代高度发达的商业文明社会中人们内在的感情。

波普艺术代表作品如图1.35～图1.38所示。

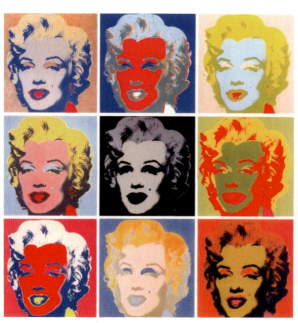

图1.35 玛丽莲·梦露 安迪·沃霍尔

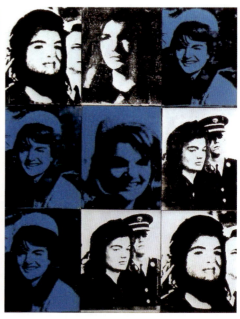

图1.36 杰奎琳·肯尼迪 安迪·沃霍尔

图1.37　受波普艺术影响的建筑设计，迪斯尼乐园明星运动与音乐休闲度假村1　阿奎泰克托尼卡组合

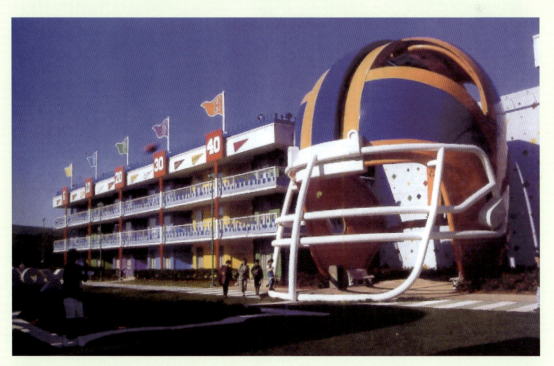

图1.38　受波普艺术影响的建筑设计，迪斯尼乐园 明星运动与音乐休闲度假村2　阿奎泰克托尼卡组合

项目一　了解设计构成的基础知识

## 七、涂鸦艺术

"涂鸦"(Graffiti)的意思是在墙上乱涂乱画出的图像。它起源于20世纪60年代末的美国,最早是由一些具有反叛精神的青少年发起的,他们蔑视正统,将世俗文化的碎片重新建构起来。涂鸦者最初将墙作为唯一介质,涂上自己的名字、门牌号或绰号等;后来涂鸦作品以图画、符号和标志为主导。涂鸦艺术的代表人物有基思·哈林、让·米歇尔·巴斯奎厄特、肯尼·莎尔夫等。

基思·哈林是美国最著名的涂鸦艺术家,曾被誉为安迪·沃霍尔的继承人。他早年曾在专门的视觉艺术学校学习,受过正规训练。他所描绘的艺术形象大多都是不经过设计,直接通过自己的感受创作的。就像他自己所说:"我的绘画从来都没有预先设计过。我从不画草图,即使是画巨型壁画也是如此。"

涂鸦艺术作品如图1.39~图1.42所示。

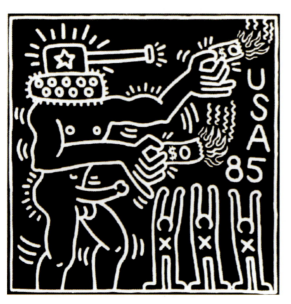

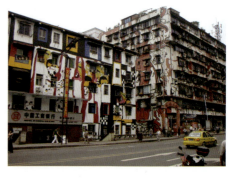

| 1.39 | 1.40 |
|---|---|
| 1.41 | 1.42 |

图1.39 涂鸦作品1 基思·哈林
图1.40 国外涂鸦作品
图1.41 涂鸦作品2 基思·哈林
图1.42 四川美术学院艺术街涂鸦

## 八、装置艺术

装置艺术(Installation Art)本是建筑学的术语，后泛指被拼贴、移动、拆卸后重新设置的形式。20世纪初这个词汇又被引入美术领域，指那些与传统美术形态完全不同的作品。

装置艺术兴起于20世纪60年代，但在1942年"国际超现实主义展"的展厅里，已经有了装置艺术的痕迹。被称为早期装置艺术的是克莱因1958年作的《虚空》，空白的展厅里，墙上没有一幅画，使观众置身于一片虚无之中。装置艺术就是这样一种独特的艺术形式，它需要观赏者参与其中，并且使每一位观赏者获得不同的感受。美国艺术批评家安东尼对装置艺术如此引人注目是这样解释的："按照解构主义艺术家的观点，世界就是文本，装置艺术可以被看做是这种观念的完美宣示。但装置的意象，就连创作它的艺术家也无法完全把握。因此，'读者'能自由地根据自己的理解，进行解读。装置艺术家创造了一个另外的世界，它是一个自我的宇宙，既陌生，又似曾相识。观众不得不自己寻找走出这微缩宇宙的途径。装置所创造的新奇的环境，引发观众的记忆，产生以记忆形式出现的经验，观众借助于自己的理解，又进一步强化这种经验。其结果是'文本'的写作，得到了观众的帮助。就装置本身而言，它们仅仅是容器而已，它们能容纳任何'作者'和'读者'希望放入的内容。因此，装置艺术可以作为最顺手的媒介，用来表达社会的政治或者个人的内容。"

装置艺术不受艺术门类的限制，综合地使用绘画、雕塑、建筑、音乐、戏剧、诗歌、散文、电影、电视、录音、录像、摄影等任何能够使用的手段，可以说装置艺术是一种开放的艺术。装置艺术与科技的关系较密切，艺术家利用灯光、颜色、声响等视觉和听觉效果来影响人的心理，用心理空间来替代实用的和物理的建筑空间。装置艺术否定艺术品的永恒性质，其作品只做短期展览，极少被博物馆收藏。

装置艺术作品如图1.43～图1.46所示。

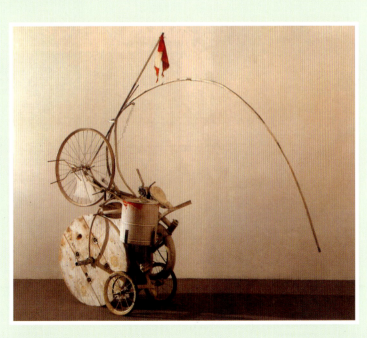

图1.43 宇宙垃圾 简·丁克利

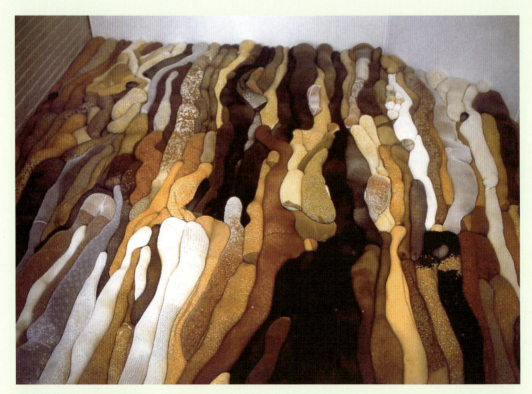

图1.44　救生筏　卡瑟琳

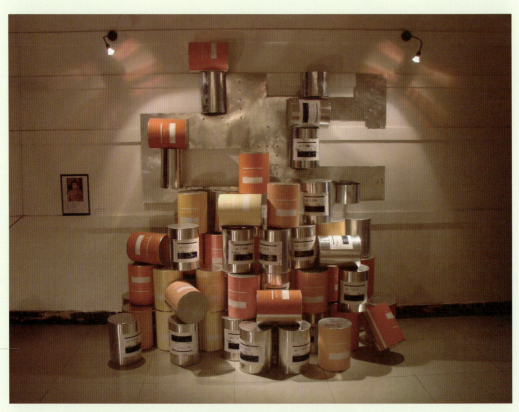

图1.45　四川美术学院学生毕业作品展装置艺术展区作品

图1.46　广州美术学院学生毕业作品展装置艺术展区作品

## 习　题

1. 什么叫构成？
2. 风格派的艺术观点有哪些？
3. 立体主义画派的艺术观点有哪些？
4. 抽象表现主义派的艺术观点有哪些？
5. 简述装置艺术的表现形式。

项目一　了解设计构成的基础知识

# 项目二　掌握平面构成的知识

**学习目标：**
1．了解平面设计构成的基本概念。
2．了解平面构成的类型。

**教学方法：**
1．讲授、图片展示、课堂提问和案例分析相结合，通过平面构成作品的展示和分析与讲解，启发学生的设计思维，培养学生的动手能力。
2．遵循"教师为主导，学生为主体"的原则，多种教学方法有机结合，激发学生的学习积极性，变被动学习为主动学习。

**学习要点：**
1．能运用平面构成的法则绘制不同类型的平面构成作品。
2．了解平面构成作品的审美特点。

平面构成是一种视觉形象的二维构成，它通过对平面造型要素的理性分析和组合，创造出新颖、独特的新形式。平面构成是造型艺术设计的基础，对形象思维能力和设计创意能力的培养有着重要的作用。

## 任务一　掌握平面构成的基础知识

**学习要点：**
1．掌握点、线、面平面构成作品的绘制技巧。
2．重点掌握线的绘制技巧。

平面构成是以研究造型要素及构成规律为内容，将点、线、面和基本形等视觉要素有机地、合理地安排在二维平面上的艺术表现形式。

平面构成是一种视觉形象的二维构成，主要研究视觉的二维空间。平面构成通过对造型要素的理性分析和严格的形式构成训练来培养学生的形象思维能力及设计创意

能力，拓展学生的想象力和创造力。

平面构成概括起来有两种方法，即具象表现和抽象表现。具象表现主要通过观察和写生，抓住自然物态中美的形象加以夸张、取舍和变形，并在此基础上进行分解和重新组合，使形象更加完美、生动；抽象表现主要运用点、线、面及各种几何符号等抽象形式语言进行构成设计，创造出新颖、独特的新形式。点、线、面及各种几何符号是平面构成的艺术语言和基本元素。

一、点

点，即细小的痕迹，指相对较小的元素。点代表位置，是最基本的单位，它既无长度也无宽度。点是静态的、无方向的。从形态上讲，点是多样的。方形的点给人以规整、静止、稳定的感觉；圆形的点给人以柔和、精致的感觉。

在设计中，点具有张力，映射出一种扩张感，点是力的中心。单独的点具有强烈的聚焦作用；对称排列的点给人以均衡感；连续的、重复的点给人以节奏感和韵律感；不规则排列的点，给人以方向感和方位感。

点可以按照规则的形式和自由的形式进行组合，创造出众多的视觉效果，如图2.1～图2.4所示。

二、线

线是点移动的轨迹。线有直线、曲线、粗线、细线之分。直线具有男性特征，有力度，稳定性强，给人以平稳、安定的感觉。直线分为水平线、垂直线和斜线：水平线具有静止、安定、平和的感觉；垂直线具有严肃、庄重、高尚等性格；斜线具有较强的方向性和速度感。曲线具有女性特征，活泼、浪漫、动感强，具有丰满、优雅的特点；粗线有力度，厚重感强；细线秀气、灵动，显得轻松、活泼。线是最情绪化和最具表现力的视觉元素。

线的构成如图2.5～图2.14所示。

图2.1 点的错视（同样大小的两个点，由于周边的参照物不同，左边的点显得大，右边的点显得小）

图2.2 点的渐变产生速度感

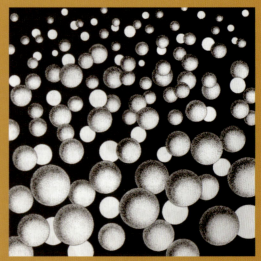

图2.3 点的自由排列产生节奏感

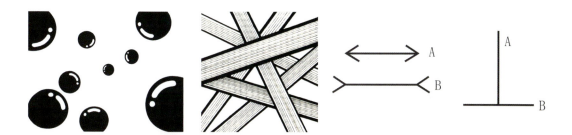

图2.4　点的大小变化产生空间感　曹传奇
图2.5　直线具有较强的力度感
图2.6　线的错视，A线段和B线段长度相同，但左图中A线段显得比B线段要短，右图中A线段显得比B线段要长

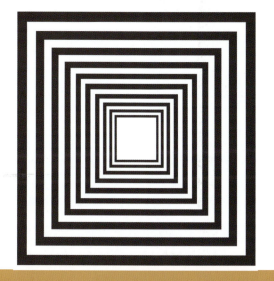

图2.7　直线的渐变产生空间感　麦祖富
图2.8　曲线具有较强的动感

图2.9　螺旋曲线具有强烈的动感　麦祖富
图2.10　自由曲线具有柔和的美感

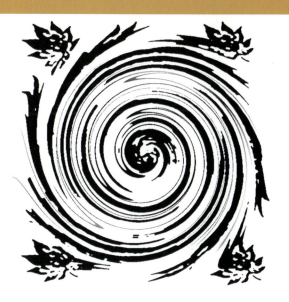
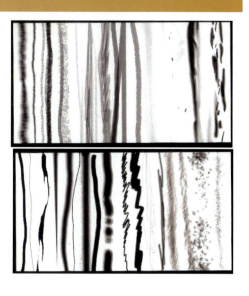

项目二　掌握平面构成的知识

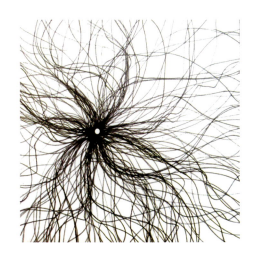

图2.11 粗细交织的线具有节奏感

图2.12 细线具有轻松、活泼的美感

图2.13 吴冠中的中国画具有强烈的线条装饰美感

图2.14 中国草书书法讲究线条美

### 三、面

面是点和线密集而形成的。面有长度和宽度，但没有深度。面有大小、形状、色彩和肌理四个组成要素。面主要有四大类：直线型、曲线型、自由型和偶然型。

面的主要形态有规则面和不规则面，规则面主要是圆形及各种几何图形，这种图形的特点是，给人以简洁、安定、井然有序的感觉；不规则面给人以随意、自由的感觉。面的构成主要有分离、相接、重叠、覆叠、透叠、合并和减缺七种形式。

面的构成如图2.15～图2.25所示。

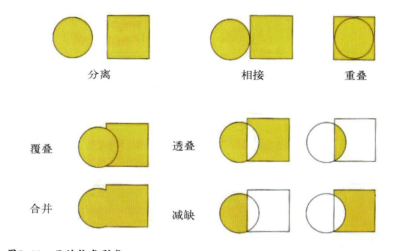

图2.15　面的构成形式

图2.16　面的错视

图2.17　面的相接　饶蕊

项目二　掌握平面构成的知识

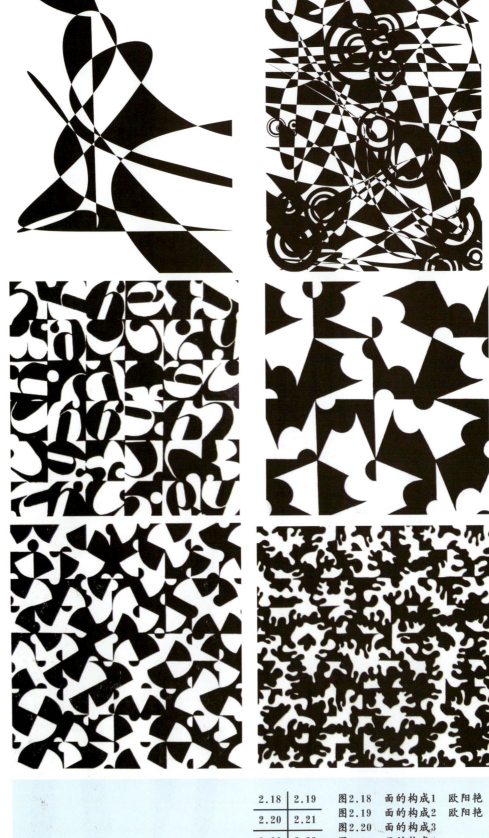

| 2.18 | 2.19 |
|---|---|
| 2.20 | 2.21 |
| 2.22 | 2.23 |

图2.18　面的构成1　欧阳艳
图2.19　面的构成2　欧阳艳
图2.20　面的构成3
图2.21　面的构成4
图2.22　面的构成5
图2.23　面的构成6

图2.24 吴冠中的中国画里展现出面的节奏感1

图2.25 吴冠中的中国画里展现出面的节奏感2

项目二 掌握平面构成的知识

## 任务二　了解平面构成的类型

**学习要点：**
1. 掌握不同类型的平面构成作品的绘制技巧。
2. 重点掌握重复构成、发射构成、变异构成和肌理构成作品的绘制技巧。

平面构成的美感主要通过形式美法则来实现。形式美的法则分为两大类：一类是有秩序的形式美法则，包括重复、近似、渐变和发射等形式；另一类是无秩序的形式美法则，包括变异、密集、对比和肌理等形式。

### 一、重复构成

重复构成是指在同一平面中以相同的基本形反复出现两次或两次以上的构成形式。基本形就是构成图形的基本单位，可以是一个点、一段线或一个形状。重复构成常常依赖骨骼的重复来表现。骨骼是指支撑形象的构成框架，是图形在二维平面上的基本表现格式。

重复构成可以强化图形的视觉印象，形成强烈的节奏感、秩序感和韵律感，并使图形具备高度的协调性和整体性。

重复构成作品如图2.26～图2.41所示。

图2.26　重复构成1

图2.27　重复构成2

图2.28 重复构成3 何意科

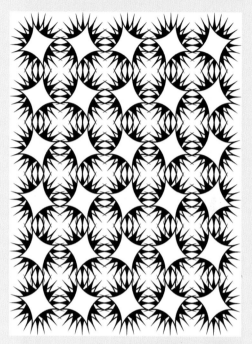

图2.29 重复构成4 谭祥浪

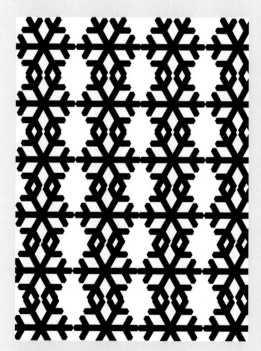

图2.30 重复构成5 苏广杰

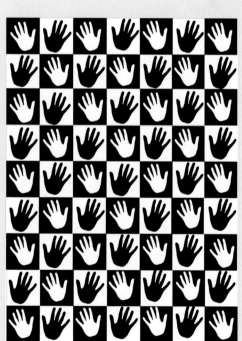

图2.31 重复构成6 肖健锐

项目二 掌握平面构成的知识

33

图 2.32 重复构成 7 赖洪森

图 2.33 重复构成 8 李智

图 2.34 重复构成 9 李土梅

图 2.35 重复构成 10 刘志勇

图 2.36 重复构成 11 沈蕴琳

图 2.37 重复构成 12 吴京蔓

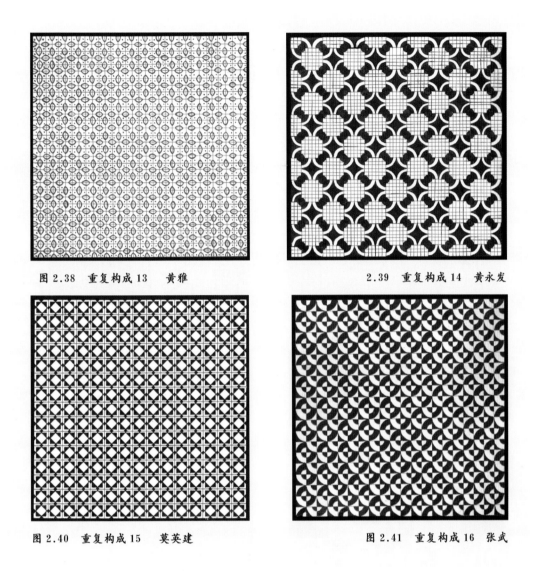

图2.38 重复构成13 黄雅

2.39 重复构成14 黄永发

图2.40 重复构成15 莫英建

图2.41 重复构成16 张武

## 二、近似构成

近似构成是指有相似之处的基本形组合在一起的构成形式。近似构成中的基本形在形状、大小、色彩和肌理等方面有着共同的特征，呈现出多样化的统一。近似构成是重复构成的轻度变化，可以弥补重复构成单调、呆板的弱点，使形象更加活泼、生动。

近似构成作品如图2.42～图2.47所示。

图2.42　近似构成1
图2.43　近似构成2
图2.44　近似构成3
图2.45　近似构成4　陈宣名

图2.46 近似构成5 曹传奇　　　　　　　　图2.47 近似构成6 郑昌玖

## 三、渐变构成

渐变构成是指基本形按照一定的规律进行渐次变化，并演变成新的形象的构成形式。渐变构成是一种规律性较强，富有节奏感和韵律感的构成形式，主要有大小渐变、方向渐变、位置渐变和形状渐变四种表现形式。渐变构成可以强化图形的秩序感，使画面产生一定的空间感，也使得画面更加生动，且富有变化。

渐变构成作品如图2.48～图2.52所示。

大小渐变

方向渐变

位置渐变

形状渐变

图2.48 渐变构成的表现形式

项目二 掌握平面构成的知识

图2.49 渐变构成1

图2.50 渐变构成2 郑一佳

图2.51 渐变构成3 何晚

图2.52 渐变构成4

## 四、发射构成

发射构成是指基本形以一点或多点为中心向四周散发的构成形式。发射构成是渐变构成的一种特殊表现形式，具有强烈的视觉效果，产生光学的动感和交错的时空感。发射构成主要有向心式发射、离心式发射、同心式发射和多心式发射四种表现形式。

发射构成作品如图2.53～图2.61所示。

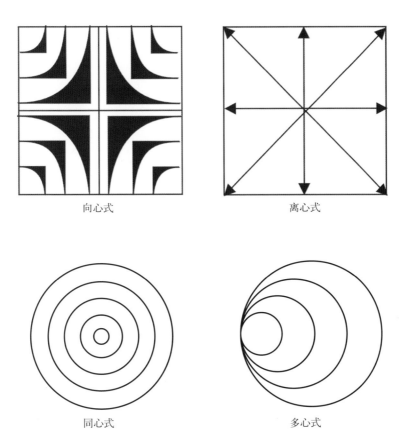

向心式

离心式

同心式

多心式

**图2.53 发射构成的表现形式**

图 2.54 发射构成 1 　陈宣名

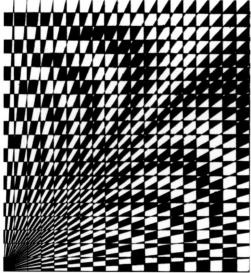

图 2.55 　发射构成 2 　刘语欣

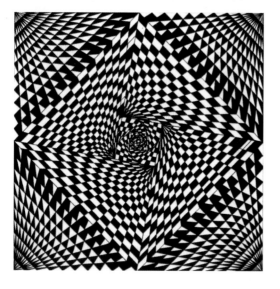

图 2.56 　发射构成 3

图 2.57 发射构成 4

图 2.58 发射构成 5

图 2.59 发射构成 6

图2.60　发射构成7　巫宇航　　　　　　　　　　图2.61　发射构成8　巫宇航

### 五、变异构成

变异构成是指在一种较为有规律的形态中进行局部的突变的构成形式。变异构成突破了规范而单调的规则性构成形式的局限，可以有效地强化视觉中心，引起强烈的感知效果。变异构成主要有形状变异、大小变异、方向变异和色彩变异四种表现形式。

变异构成作品如图2.62～图2.67所示。

形状变异

大小变异

方向变异

色彩变异

图2.62　变异构成的表现形式

图2.63　变异构成1　何意科

图2.64　变异构成2　谭祥浪

图2.65　变异构成3　盘城

项目二　掌握平面构成的知识

图 2.66　变异构成 4　李姗恒

图 2.67　变异构成 5　苏逸柔

## 六、密集构成

密集构成是指通过基本形的大小、多少和疏密的自由变化来组成画面的构成形式。密集构成是一种自由性的构成形式，主要通过点、线、面的集中与分散来编排画面构图，使画面主次分明，虚实得当。

密集构成作品如图2.68～图2.73所示。

图2.68　密集构成1

图2.69　密集构成2

图2.70　密集构成3　吴京蔓

图2.71　密集构成4　延欢霖

图2.72　密集构成5　欧家宏

图2.73　密集构成6　苏逸柔

七、对比构成

对比构成是指通过基本形的形状、大小、方向、位置、色彩和肌理的对比变化来组成画面的构成形式。对比构成是较之密集构成更为自由的构成形式，可以使画面更加生动，且变化丰富。

对比构成作品如图2.74～图2.77所示。

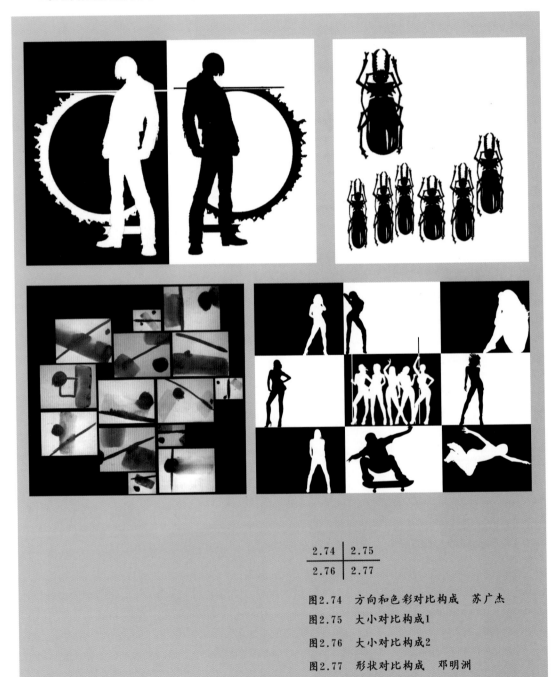

| 2.74 | 2.75 |
| --- | --- |
| 2.76 | 2.77 |

图2.74　方向和色彩对比构成　苏广杰
图2.75　大小对比构成1
图2.76　大小对比构成2
图2.77　形状对比构成　邓明洲

## 八、肌理构成

肌理构成是指通过基本形的纹理和质感的变化来组成画面的构成形式。肌理构成具有一种特殊的材质美感和装饰韵味，可以使画面更加活泼、生动、自然。肌理构成可利用照相制版技术、描绘法、喷洒法、熏炙法、擦刮法、拼贴法、渍染法、印拓法等多种手段进行制作。

肌理构成作品如图2.78～图2.91所示。

图2.78 肌理构成1

图2.79 肌理构成2

图2.80 肌理构成3

图2.81 肌理构成4

图2.82 肌理构成5
图2.83 肌理构成6
图2.84 肌理构成7
图2.85 肌理构成8

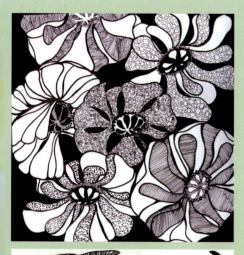
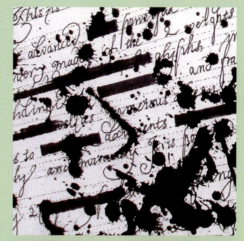

图2.86　肌理构成9　　图2.87　肌理构成10
图2.88　肌理构成11　图2.89　肌理构成12
图2.90　肌理构成13　图2.91　肌理构成14

项目二　掌握平面构成的知识

## 习　题

1．什么是平面构成?
2．什么是重复构成?
3．什么是渐变构成?
4．什么是肌理构成?

# 项目三　掌握色彩构成的知识

学习目标：
1. 了解色彩构成的基础知识。
2. 掌握色彩构成的基本原理。
3. 了解色彩的心理感觉。
4. 掌握色彩构成的表现形式。

教学方法：
1. 讲授、图片展示和案例分析相结合，通过色彩构成作品的展示和分析与讲解，以及课堂调色训练，启发学生的设计思维，培养学生的色彩感觉和色彩搭配能力。
2. 遵循"教师为主导，学生为主体"的原则，多种教学方法有机结合，理论结合实际，激发学生的学习积极性，变被动学习为主动学习。

学习要点：
1. 能运用色彩构成的原理绘制色彩构成作品。
2. 掌握色彩构成作品的审美特点。

色彩构成是艺术设计的基础理论之一，它是将两种或两种以上颜色按照美学规律理性地组合起来的一种色彩表现方式。学习色彩构成可以丰富设计者的想象力和创造力，提高对色彩的敏锐感知能力，还能运用色彩研究成果更好地为设计服务。

## 任务一　了解色彩构成的基础知识

学习要点：
1. 了解色彩的原理。
2. 重点掌握色彩理论的体系。

## 一、色彩概述

色彩是物体经过不同程度的反射呈现到视觉上的一种光学现象。色彩绘画先于色彩理论出现，色彩理论是在色彩绘画的实践中形成的，由于人们对色彩的形成充满好奇，一些专家和学者就开始研究色彩现象，从而产生了以光色理论为依据的色彩理论学。17世纪牛顿发现了光的色散现象，从此揭开了色彩神秘的"面纱"。从18世纪开始，欧洲的色彩学家就试图用理性的分类法将色彩"标准化"，找出配色的规律。之后出现了孟塞尔色立体、奥氏色相环和伊顿色相环等，如图3.1～图3.3所示。到19世纪，基本形成了以光色原理为主线的艺术色彩学体系。

## 二、色彩构成概述

色彩构成是艺术设计的基础理论之一，它与平面构成和立体构成合称为三大构成，且有着不可分割的关系。色彩不能脱离形体、空间、位置、面积和肌理等形式而独立存在。具体地说，色彩构成就是将两种或两种以上颜色按照美学规律理性地组合起来的一种色彩表现方式。色彩构成有一个比较系统和完善的色彩理论体系，对色彩构成的学习有助于深入地研究和探讨色彩的物理、生理和心理特征。理解色彩关系，掌握配色方法，是色彩构成中重要的构成体系之一。

色彩构成作为指导现代设计学习的一门基础理论课，是在20世纪初期的德国包豪斯运动中确立的。对包豪斯的教学理念有着直接影响的抽象绘画大师康定斯基、伊顿等人，创立了相当系统的色彩学说框架。对于设计者来说，色彩的科学知识固然重要，但它并非是色彩构成研讨的终极目标和主体内容，而仅仅是延伸到色彩美学范畴的必要铺垫。色彩构成作为一门横跨自然与人文两大科学的综合学科，它所涵盖的知识领域极为广泛。学习色彩构成不仅能够丰富设计者的设计思维，而且可以提高其审美的判断能力，提升其创意水平。

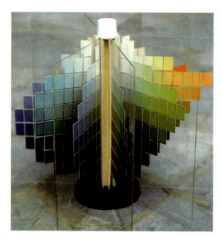

图3.1 孟塞尔色立体

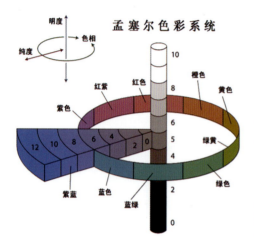

图3.2 孟塞尔色彩系统

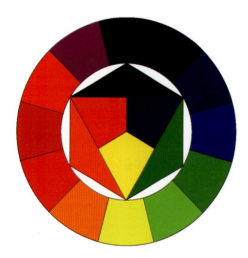

图3.3 伊顿色相环

"物在灵府，不在耳目。故得于心，应于手。"学习色彩构成，应该着重于一种思维方式的训练，通过创新思维方式的开发，使色彩构成的作用呈现崭新的面貌，为从事色彩设计打下坚实的基础。学习色彩构成可以丰富人们的想象力和创造力，提高对色彩的敏锐感知能力，运用色彩研究成果更好地为设计服务。

## 任务二 掌握色彩构成的基本原理

学习要点：
1. 了解色彩的原理。
2. 重点掌握色彩对比的表现形式。

色彩在设计运用中，要求设计者必须了解和熟悉色彩的种类和属性，并能灵活地进行各种色调的处理和色彩的调配。色彩的选择与调配直接影响着设计作品的艺术效果。

### 一、色彩的分类

色彩大致上可以分为无彩色与有彩色两大系列。其中黑、白、灰为无彩色，除此之外的任何色彩都为有彩色。红、黄、蓝是最基本的颜色，被称为三原色。三原色是其他色彩所调配不出来的，而其他色彩可由三原色按一定比例调配出来。色彩按颜色分类，可大致分为红色、橙色、黄色、黄绿色、绿色、青绿色、蓝色、蓝紫色、紫色和紫红色，如图3.4所示。

按冷暖色系分类，色彩可以划分为两大色系：从绿色到蓝紫色的冷色系和从黄色到紫红色的暖色系。将色环色系进一步划分，还可以将其分为同种色、类似色和对比色等：同种色，如深红、大红、朱红、橘红等；类似色，如绿与蓝、蓝与紫、红与黄等；对比色，如红与绿、黄与紫、橙与蓝等。色环表如图3.5和图3.6所示。

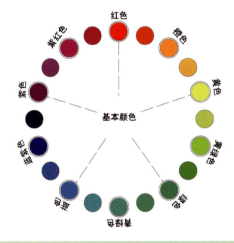

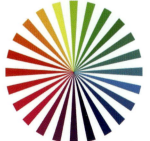

图3.4 按颜色分类的色彩
图3.5 色环表1
图3.6 色环表2

## 二、色彩的三要素

色彩的三要素就是色相、纯度和明度。

色相就是色彩的相貌，如红色、黄色、蓝色等。不同的色彩有不同的色相，色相是体现色彩差别的特征之一。

纯度就是色彩的鲜灰程度，也叫饱和度。原色是纯度最高的色彩。颜色混合的次数越多，纯度越低；反之，纯度则高。纯度高的色彩注目性强，给人以兴奋、刺激的感觉；纯度低的色彩柔和、安详，给人以朴素、平和的感觉。

明度就是色彩的明亮程度。明度高的色彩给人以明亮、洁净的感觉；明度低的色彩给人以深沉、严肃的感觉。

## 三、色彩的对比

任何两种颜色并置在一起，都会产生一定的对比效果，其效果或强或弱。当色彩的对比较明显时，就会对视觉产生一定的冲击力，强化某部分的色彩效果。应用最为广泛的色彩对比理论，可将色彩对比分为9类，即色相对比、明度对比、纯度对比、冷暖对比、补色对比、同时对比、连续对比、面积对比和肌理对比。

### 1．色相对比

因色相之间的差别而形成的对比称为色相对比。色相对比的强弱可在色相环的角度或距离上直观地展现出来。在24色环中，色相间隔15°角的是同类色，如图3.7所示；色相间隔30°角的为类似色，如图3.8所示；色相间隔60°角的为邻近色，如图3.9所示；色相间隔90~135°角的为对比色，如图3.10所示；色相间隔180°角的为补色，如图3.11所示。红、黄、蓝三原色的基本色相是最为突出和明显的，对比也是最强烈的；而邻近的橙、绿、紫则色相略显平和。红与绿、黄与紫、蓝与橙等相对应的补色色相对比强烈。因此，在24色环表中可以看出，越临近的色彩对比越弱，间隔越大的色彩对比越强烈。

同类色是指具有同类色相的色彩，只有深浅变化，没有色相差异。同类色对比可以使画面效果统一而有整体感，秩序感和协调感较强，如图3.12~图3.17所示。

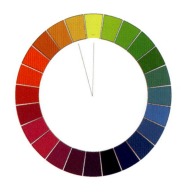 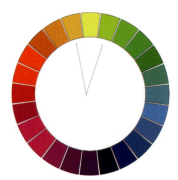 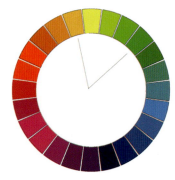

图3.7　色相间隔15°（同类色）　　图3.8　色相间隔30°（类似色）　　图3.9　色相间隔60°（邻近色）

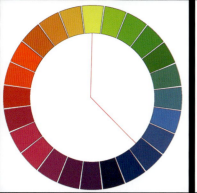
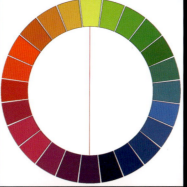

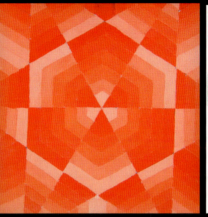
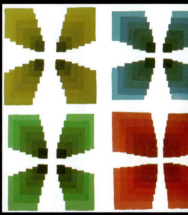

| 3.10 | 3.11 | 3.12 |
|------|------|------|
| 3.13 | 3.14 | 3.15 |
| 3.16 |      |      |
| 3.17 |      |      |

图3.10　色相间隔90～180°（对比色）

图3.11　色相间隔180°（补色）

图3.12　同类色组合1　杜斌

图3.13　同类色组合2　徐希玲

图3.14　同类色组合3　刘嘉锋

图3.15　同类色组合4　徐希玲

图3.16　同类色组合5　吴叶芳

图3.17　同类色组合6　丁绍光

类似色是指色相上相近或相似的色彩。类似色对比在色相上的差别较小，对比较弱，但打破了同类色对比的单调感，有一定的变化和韵律，如图3.18～图3.25所示。

| 3.18 | 3.19 |
| --- | --- |
| 3.20 | 3.21 |

图3.18　类似色组合1　朱德群
图3.19　类似色组合2　朱德群
图3.20　类似色组合3　邓丽玲
图3.21　类似色组合4　邓丽玲

图3.22　类似色组合5
图3.23　类似色组合6
图3.24　类似色组合7
图3.25　类似色组合8

邻近色是指在色相环上成60°角,且相邻的色彩,如黄与绿、红与橙、蓝与绿等。邻近色在色相上不同,但色彩对比不强,色彩组合也较协调,如图3.26～图3.28所示。

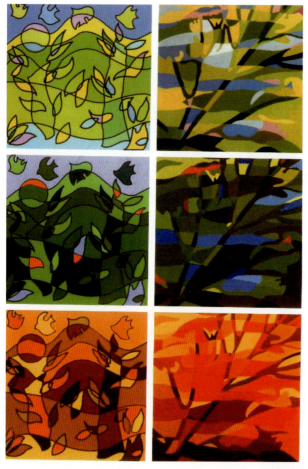

| 3.26 | |
|---|---|
| 3.27 | 3.28 |

图3.26　邻近色组合1　邓丽玲

图3.27　邻近色组合2　陈燕玲

图3.28　邻近色组合3　苏文巧

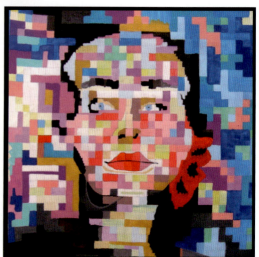

对比色是指色相对比强烈的色彩，如黄与青、绿与青紫、黄绿与青蓝等。对比色色彩组合的特点是鲜明、活跃、明快，如图3.29～图3.32所示。

| 3.29 | 3.30 |
|---|---|
| 3.31 | 3.32 |

图3.29　对比色组合1　马兆丹
图3.30　对比色组合2　邓丽玲
图3.31　对比色组合3　陈培昆
图3.32　对比色组合4

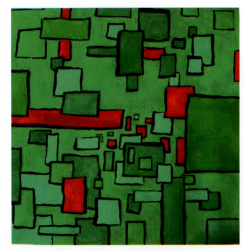

图3.33 互补色组合1 衣国庆　　　　　　图3.34 互补色组合2 陈培昆

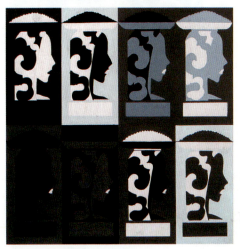
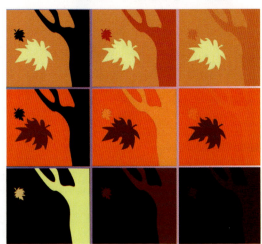

图3.35 明度对比1 杨定益　　　　　　图3.36 明度对比2 林庭锋

　　互补色是指色环上成180°角的色彩，如黄与紫、红与绿、蓝与橙等。互补色相搭配能使色彩发挥最大的鲜明度和对比度，使画面具有强烈的视觉冲击力。马蒂斯说："一个蓝色，被它的补色加强了。对情感的影响犹如一个有力的钟声对于黄与红也是一样……"伊顿则在《色彩艺术》中进一步阐明："互补色的原则是色彩和谐布局的基础，因为遵守这种规则便会在视觉中建立一种精神的平衡。"互补色对比强烈，可以用来改变单调平淡的色彩效果，但是处理不当就容易使画面杂乱无章。互补色相搭配的作品如图3.33和图3.34所示。

　　2．明度对比

　　明度对比是指因色彩之间的明度深浅差别而形成的色彩对比关系。明度对比没有色相上的差异，只有色彩的明暗深浅变化，如图3.35和图3.36所示。

　　3．纯度对比

　　纯度对比是指因色彩的纯度或鲜灰差异而形成的色彩对比关系。纯度对比强调色彩鲜灰程度的变化，包括高纯度色彩对比、中纯度色彩对比和低纯度色彩对比三种表现形式。高纯度色彩对比可以使画面产生强烈、积极向上、开朗、快乐和活泼的感觉；中纯度色彩对比可以使画面产生中庸、稳重、成熟和文雅的感觉；低纯度色彩对比可以使画面产生朴素、内向、怀旧和消极的感觉。纯度对比如图3.37和图3.38所示。

4. 冷暖对比

冷暖对比是指因冷色和暖色的色彩差异而形成的色彩对比关系。冷色指给人凉爽、宁静、寒冷等感觉的色彩，如蓝色、蓝绿色、蓝紫色等；暖色指给人温暖、兴奋、激情、热烈等感觉的色彩，如红色、黄色、橙色等。冷暖色在画面中的并置会使色彩之间产生相互衬托的效果，增强画面的层次感。

5. 补色对比

补色对比是指因互补色之间的色彩差异而形成的色彩对比关系。互补色的概念出自视觉生理所需求的色彩补偿现象。互补色并置在一起，可以使色彩更加鲜明夺目，如红与绿搭配，红变得更红，绿变得更绿。最常用的互补色是黄与紫、蓝与橙、红与绿。黄与紫明暗对比最强，色相差异大，是三对互补色中最具冲突的一对；蓝与橙的明暗对比居中，冷暖对比效果最强，是最活跃生动的一对；红与绿明暗对比近似，冷暖对比居中，在三对补色中显得最优美。由于互补色之间的对立性促使色彩更加鲜明，所以互补色对比是最有美感的色彩对比形式，如图3.39～图3.52所示。

图3.37　纯度对比1　邓丽玲
图3.38　纯度对比2　邓丽玲

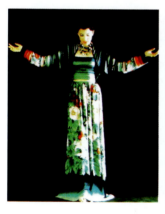

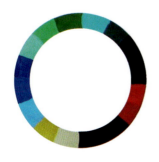

| 3.39 | 3.40 |
| --- | --- |
| 3.41 | 3.42 |
| 3.43 | |

图 3.39　补色对比 1　谢文龙
图 3.40　补色对比 2
图 3.41　补色对比 3　盘城
图 3.42　补色对比 4　盘城
图 3.43　补色对比 5　邓丽玲

图3.44 补色对比6
图3.45 补色对比7 刘婧
图3.46 补色对比8 彭博
图3.47 补色对比9
图3.48 补色对比10 曾丽娅

项目三 掌握色彩构成的知识

图3.49　补色对比11　邓丽玲

图3.50　补色对比12　邓丽玲

图3.51　补色对比13　赵兰兰

图3.52　补色对比14　盘城

### 6．同时对比

将色彩的对比从时间上加以分析，在同一时间、同一条件内眼睛所看到的对比现象，称为同时对比。同时对比是色彩间的对比反映在视觉上的一种方式，即不同的色彩并置在一起，由于色彩的视觉作用，使视觉上的颜色与原色相有差异和变化，如红色与蓝色并置在一起，会感觉到红色里面带有蓝色，蓝色里也带有红色。所有的色彩间都或强或弱地存在这种对比现象。人们的眼睛有对色彩自动调节的功能，即当人们看到一种特定的颜色时，往往需要一种与之相抗衡的颜色，从而达到视觉平衡，如图3.53所示。

图3.53　同时对比

7. 连续对比

连续对比是相对于同时对比的另一种通过视觉感受形成的色彩对比方式，即经过时间的前后变化而产生相应色彩变化的对比形式。例如先注视一块红色，然后迅速移视另一块蓝色，此时会发现看到的不是实际的蓝色，而是带红的蓝色。连续对比现象不仅表现在色相和色性上，而且表现在明度上，当眼睛先看较暗的色彩再看较亮的色彩，就会感到更明亮；相反，当先看较亮的色彩再看较暗的色彩，就会感到更暗。

连续对比也称视觉残像，这种视觉残像是由生理平衡造成的。长时间看一色块，视觉上就会太刺激或太乏味，有不平衡之感，这时人的自我调节、自我平衡的本能就显示出来了。连续对比的特点是在色彩对比中加入了时间要素，在现实生活中经常见到这种对比形式，如舞台背景灯光设计，某一停顿的时刻是同时对比，将这些独立的时刻联系起来就是连续对比；再如美术馆设计，把进入展厅的门厅和过道设计成柔和的冷色调或灰色调，走到明亮的暖色调展厅时，会有一种豁然开朗的感觉。

8. 面积对比

面积对比是指由不同的色彩在同一个画面中根据所占面积大小而产生的对比方式。在色彩对比中，色彩面积的变化对画面的美感和效果起着重要作用，某种颜色能否在画面中充当主调，与它在同一画面中所占的面积大小有关。当各种颜色在画面上的面积差不多时，画面的主调不明显；当某种颜色在画面上的面积足够大时，这种颜色更易成为画面的主调。歌德曾对色彩的力量和面积关系做过深入的研究，他发现明度越高的色彩其色彩感越强，如黄色比红色的明度要高一倍，也就是说一个单位的黄色和两个单位的红色在色彩视觉上才能取得平衡。由此可见，面积对比在色彩构成活动中的影响力和制约力是很大的，有时甚至起着决定性的作用，如图3.54～图3.56所示。

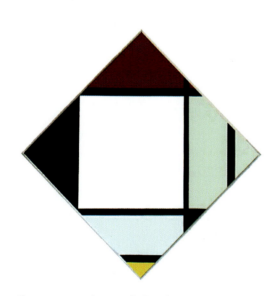

图3.54　面积对比1　蒙德里安

图3.55　面积对比2　肯霖尧

图3.56 面积对比3 李劲

9．肌理对比

肌理对比是指由不同物质的质感和纹理并置而产生的对比形式。肌理分为视觉肌理和触觉肌理：视觉肌理是指眼睛所能看到的物体表面的质感和纹理效果，它给人以视觉上的变化，丰富视觉美感；触觉肌理是通过对物体的触摸而得到的直接体验，它能让人充分地感受到物体的温度、光滑度和柔软度等内在特征。

肌理对比被广泛地应用于设计中，如将原本质感平滑的材料进行特殊处理，使其表面呈现出凹凸的肌理质感，可以丰富视觉效果，营造视觉中心。此外，色光投射在不同的肌理表面会产生不同的色彩效果。光滑、细腻的材料反射能力强，色彩还原度高；表面粗糙的材料反射能力较弱，色彩还原度低。设计师往往利用此规律来求得物体表面色彩的最佳效果，如图3.57～图3.60所示。

图3.57 肌理对比1 郑泽锋

图3.58 肌理对比2 刘高健

图3.59 肌理对比3 盘城

项目三 掌握色彩构成的知识

图3.60 肌理对比4 赵兰兰

## 任务三　掌握色彩的心理感觉

**学习要点：**
1. 了解不同色彩的生理和心理作用。
2. 掌握色彩的感觉表现形式。

色彩作用于人的视觉和大脑会使人产生生理和心理上的不同反应，如色彩的表情、色彩的象征性、色彩的联想、色彩的感觉等。不同的人文素养和社会背景，不同地域、不同民族和不同国家的人，对色彩都有着不同的生理和心理感受。

### 一、色彩的表情

色彩的表情是指色彩所传达和表现出来的情感和精神内涵。色彩的表情非常丰富，不同的色彩有着不同的表情。

1．红色

红色使人联想到血、夕阳、火、红旗、红灯笼等，象征青春、热情、喜庆、革命、警戒、危险等。由于红色容易引起注意，所以在设计中被广泛的应用，除了具有较好的聚焦效果外，更被用来传达具有活力、积极、热诚、温暖、前进等含义的企业形象与精神。另外，红色也常用来作为警戒色，传递出危险、禁止的信号，如在工业安全用色中，红色是警告、禁止和防火的指定色。

2．橙色

橙色使人联想到晚霞、秋叶、新鲜的橘子、橙汁等，象征温情、积极、健康、活跃、动感。橙色的明度和纯度较高，色彩艳丽，具有青春的活力，广泛应用于现代家具设计、时尚服饰设计、食品饮料包装等领域。

3．黄色

黄色使人联想到黄金、黄土地、黄菊花、丰收的麦田等，象征富贵、奢华、温暖、柔和、怀旧等。黄色具有帝王之气，象征着权力、辉煌和光明。黄色还能引起人们无限的暇想，渗透出灵感和生气，启发人的智力，使人欢乐和振奋。

4．绿色

绿色使人联想到大地、草原、森林，象征青春、成长、希望、安全、和平、理想等。绿色是富有生命力的色彩，使人产生自然、休闲的感觉。绿色被称为环保色，可以减缓视觉疲劳，营造舒适、优雅的环境。

5．蓝色

蓝色使人联想到海洋、蓝天，象征沉静、深远、理智。蓝色有镇静作用，能缓解紧张心理，增添安宁与轻松之感，商业办公室常用蓝色作为主调。蓝色还具有科技感，在强调科技含量的产品设计中，大多选用蓝色作为物标准色。

6．紫色

紫色使人联想到葡萄、紫藤、宝石，象征冷艳、高贵、浪漫、神秘、优雅。由于具有强烈的女性化性格和罗曼蒂克般的柔情，紫色是爱与温馨交织的颜色。在女式服装的设计用色中，紫色经常被用到。女性也喜欢把自己的卧室装扮成淡紫色和粉红色。

7．褐色

褐色使人联想到土壤、咖啡、茶，象征朴素、深沉、久远、稳重、苦涩。褐色使人联想到泥土，具有民俗和文化内涵。褐色通常用来表现原始材料的质感，如麻、木材、竹片、软木等，或用来传达某些饮料的色泽和味感，如咖啡、茶等。

8．白色

白色使人联想到云、雪、冰等，象征纯洁、素雅、简洁、大方、神圣。白色具有镇静作用，给人以理性、秩序和专业的感觉。白色具有膨胀效果，可以使空间更加宽敞、明亮，被广泛地运用于室内装饰。在服饰设计中，白色是永远流行的主要色，可以和任何颜色作搭配。

9．黑色

黑色使人联想到碳、黑夜、煤等，象征死亡、邪恶、严肃、智慧、稳重。莎士比亚说："黑色是地狱的象征，是地牢之色，是黑夜的衣裳。"在设计中，常用黑色作背景，衬托其他颜色。黑色是最能衬托其他颜色的色彩，在生活用品和服饰的设计中也经常利用黑色来塑造高贵的形象。黑色也是一种永远流行的颜色，适合和许多色彩作搭配。

10．灰色

灰色使人联想到水泥、铝板、不锈钢等，象征儒雅、理智、严谨、柔和、平凡、中庸、消极、稳定、含蓄。灰色是深思而非兴奋、平和而非激情的色彩，使人视觉放松，给人以朴素、简约的感觉。此外，灰色使人联想到金属材质，具有冷峻、时尚的现代感。

二、色彩的感觉

1．色彩的味觉感

人的味觉是通过舌头对各种食物的品尝而产生的，通过品尝食物的经验，当看到一种食物的颜色时，无须品尝就知道它是什么味道，这就是色彩的味觉感。如看到青绿色时，会产生酸的味觉；看到黄绿色时会产生涩的味觉；看到冷灰色和白色时会产生咸的味觉；看到橙色和粉红色时会产生甜的味觉等。优秀的设计师很善于利用人们的这种味觉感来为设计服务，如餐厅设计中通常用橙色和黄色来增加人的食欲。色彩的味觉感在作品中的应用如图3.61和图3.62所示。

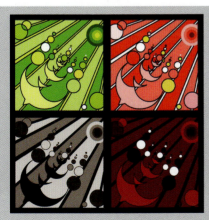

图3.61　色彩表现酸甜苦辣1

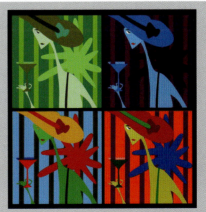

图3.62　色彩表现酸甜苦辣2

2．色彩的情绪感

色彩和人的情绪相通，人的喜怒哀乐都可以用色彩表现出来。在画面处理上，可以借用情绪的高低起伏、强弱虚实、抑扬顿挫等手法来进行色彩设计，如图3.63和图3.64所示。

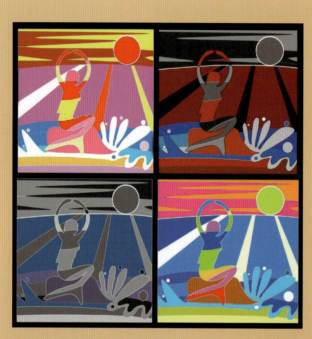

图 3.63　色彩表现喜怒哀乐 1

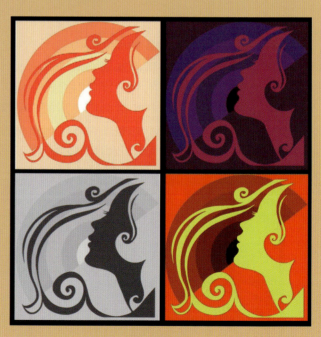

图 3.64　色彩表现喜怒哀乐 2

### 3. 色彩的轻重感

色彩的轻重感与人们的联想有关，也与色彩的深浅、鲜灰和肌理等属性有着直接的关系。如看到黑色，会联想到铁、煤等密度高、重量感强的物体；看到白色，会联想到棉花、天上轻盈的白云和冬天的雪花等质感轻的物体。色彩的轻重感首先取决于明度，明度高的色彩感觉轻，明度低的色彩感觉重；其次取决于纯度，纯度高的色彩感觉轻，纯度低的色彩感觉重；最后取决于色相，七个标准色的轻重次序排列为：黄、橙、红、绿、蓝、青、紫。

### 4. 色彩的动静感

不同的色彩能使人产生不同的情绪，如黄色和红色会使人的视觉产生兴奋的感觉，蓝色则会使人产生冷静的感觉。这种因色彩的差异而产生的色彩的动态和静态的感觉称为色彩的动静感。一般暖色、纯度和明度较高的色彩容易使人兴奋和好动；相反，冷色、纯度和明度较低的色彩会使人冷静或安静。

### 5. 色彩的进退感

色彩的进退感是指色彩并置时产生的色彩前进和后退的感觉。色彩的进退感是一种视错觉现象，这种现象是由色彩的色相、明度、纯度、色性和面积等多个因素决定的。暖色、纯度高的颜色、明亮的颜色有前进感；冷色、纯度低的颜色、灰暗的颜色有后退感。从色性上分析，七个标准色的色性按进退感由强到弱的排列次序为：红、橙、黄、绿、青、蓝、紫。

另外，色彩并置时，面积大的颜色前进感较强；面积小的颜色后退感较强。色彩的进退感在作品中的应用如图3.65～图3.68所示。

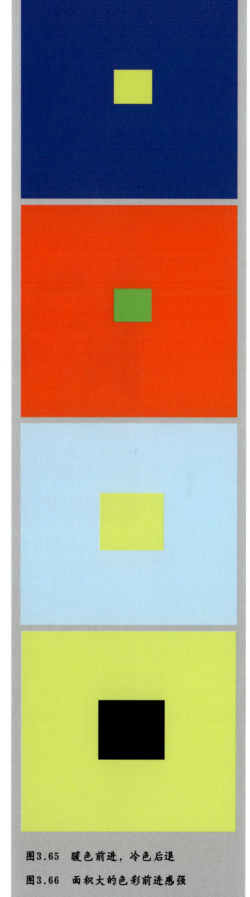

图3.65 暖色前进，冷色后退
图3.66 面积大的色彩前进感强
图3.67 明度对比弱的色彩，进退感不强
图3.68 明度对比强的色彩，进退感强

项目三 掌握色彩构成的知识

6．色彩的冷暖感

　　色彩的冷暖感是指色彩并置时产生的色彩寒冷和温暖的感觉。色彩的冷暖感是由人的生理和心理作用产生的，如看到红色就会联想到火，产生温暖的感觉；看到蓝色就会联想到大海，产生凉爽的感觉。在六个标准色里，红色、橙色和黄色为暖色；绿色与紫色为中性色；蓝色为冷色。色彩的冷暖感在作品中的应用如图3.69和图3.70所示。

图3.69　暖色调的画面　邓丽玲

图3.70　冷色调的画面　邓丽玲

## 任务四　掌握色彩构成的表现形式

**学习要点：**
1. 了解色彩的表现形式，并能绘制色彩推移、空间混合和主题联想作品。
2. 掌握色彩构成表现形式的绘制技巧。

### 一、推移构成

推移构成是指运用色彩的明度、色相和纯度的层层推进来组织画面的构成形式。推移构成包括明度推移构成、色相推移构成和纯度推移构成三种形式。

#### 1．明度推移构成

按梯形顺次提高或降低颜色的明度的构成形式称为明度推移，其特点是色彩变化细致、空间感强，表现方法是将设计好的图形进行上色，先确定一种颜色为基本色，然后分别加入白色和黑色来提高或降低明度，如图3.71～图3.75所示。

图3.71　明度推移1
图3.72　明度推移2　邓丽玲
图3.73　明度推移3　邓丽玲

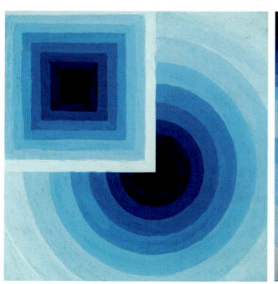
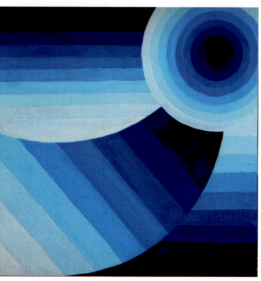

项目三　掌握色彩构成的知识

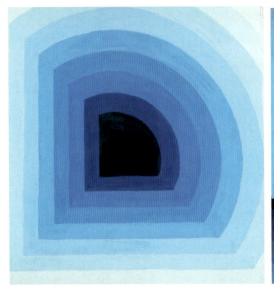
图3.74　明度推移4　邓丽玲

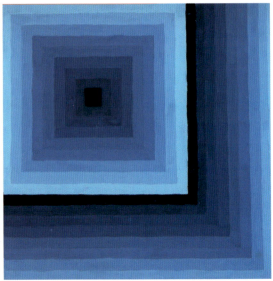
图3.75　明度推移5　邓丽玲

2．色相推移构成

按梯形顺次提高或降低颜色的色相的构成形式称为色相推移，其特点是色彩变化丰富、层次感强，表现方法是将设计好的图形进行上色，按一个颜色到另一个颜色逐渐演变，如图3.76和图3.77所示。

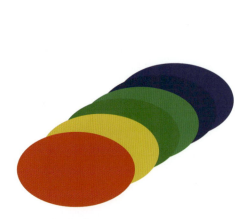
图3.76　色相推移1

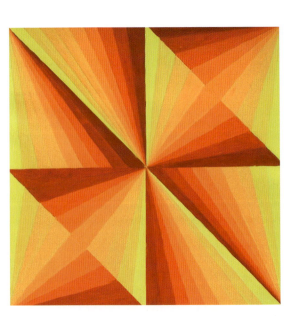
图3.77　色相推移2　邓丽玲

3．纯度推移构成

按梯形顺次提高或降低颜色的纯度的构成形式称为纯度推移。其特点是色彩表现力强、层次丰富，表现方法是将设计好的图形进行上色，按纯度的高低逐渐变化色彩，如图3.78～图3.81所示。

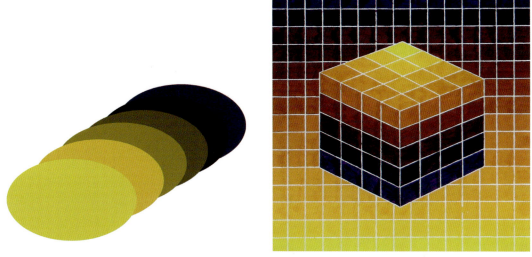

图3.78 纯度推移1

图3.79 纯度推移2 邓丽玲

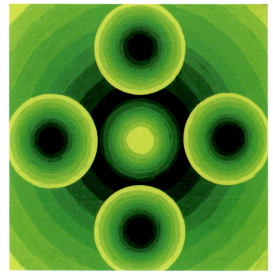

图3.80 纯度推移3 邓丽玲

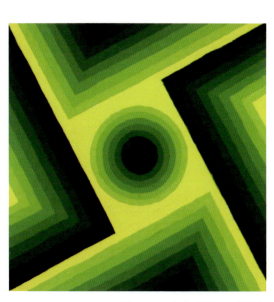

图3.81 纯度推移4 邓丽玲

项目三 掌握色彩构成的知识

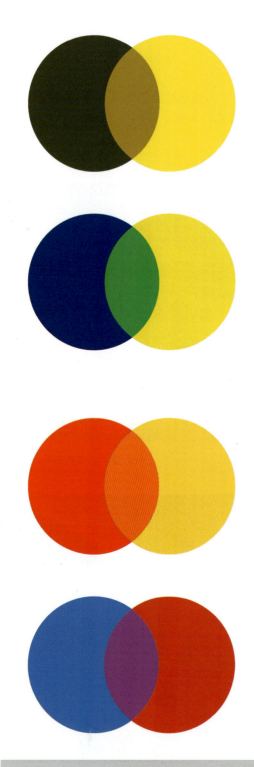

## 二、色彩的透叠构成

色彩的透叠构成是指两种颜色叠加在一起,重叠的区域产生透明感,并形成第三种颜色的构成形式,如蓝色和黄色会透叠出绿色,红色和黄色会透叠出橙色等。色彩的透叠现象是色彩构成常用的表现手法,可以极大地丰富色彩层次,优化画面效果。

色彩的透叠构成如图3.82~图3.85所示。

## 三、空间混合色彩构成

空间混合色彩构成是指利用人的视觉空间成像原理来进行色彩构成的构成形式。空间混合色彩构成运用抽象几何的方式来组织画面,先将一个整体的大画面分解成若干大小相同的小方块,形成画面的骨架;再将画面中的图像进行色彩分解,把大的色块分解成若干小的色块,如紫色可分为红色块和蓝色块,绿色可分为蓝色块和黄色块,橙色可分为黄色块和红色块等;最后,将这些分解出来的小色块按照原图像的大体轮廓和画面的骨架进行填充,形成空间混合色彩构成的画面效果。空间混合色彩构成作品色彩丰富、活跃,极富装饰性和抽象美感,如图3.86~图3.92所示。

图3.82 色彩的透叠构成1
图3.83 色彩的透叠构成2
图3.84 色彩的透叠构成3
图3.85 色彩的透叠构成4

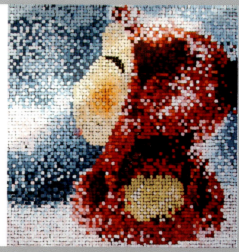

图3.86　空间混合色彩构成1　邓丽玲

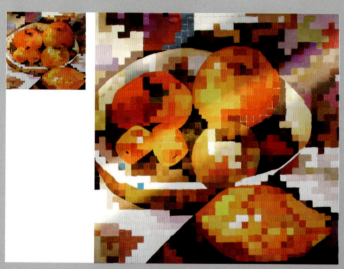

图3.87　空间混合色彩构成2　邓丽玲

图3.88　空间混合色彩构成3　胡婷

项目三　掌握色彩构成的知识

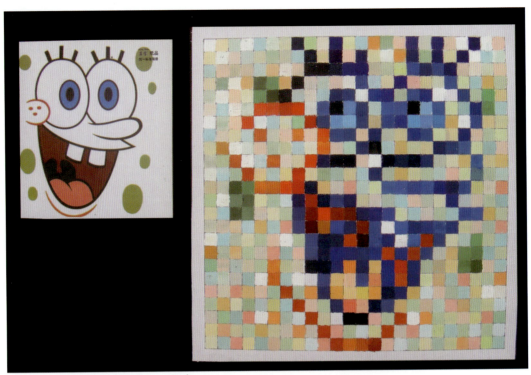

图3.89　空间混合色彩构成4　胡婷

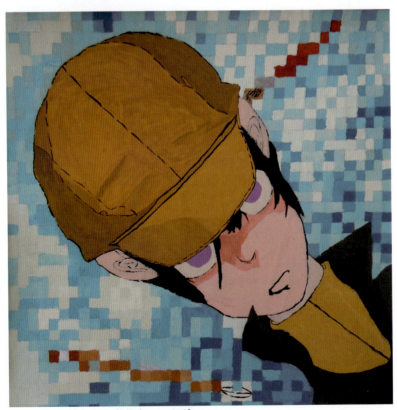

图3.90　空间混合色彩构成5　胡婷

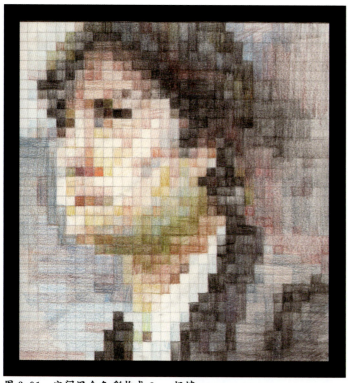

图3.91 空间混合色彩构成6 胡娉

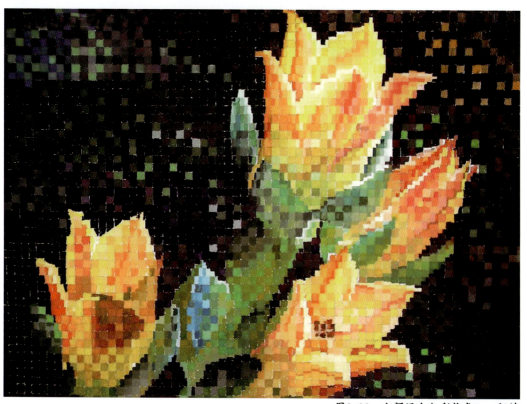

图3.92 空间混合色彩构成7 胡娉

项目三 掌握色彩构成的知识

四、情感色彩构成

1．四季色彩采集

四季色彩采集是指依托设计色彩的构成基础，以一年中四个季节的变化和主要特征为参考和采集对象，将设计色彩的构成形式与季节特征结合起来，创造出具有典型季节变化特征的设计色彩作品的设计色彩表达形式，如图3.93和图3.94所示。一年中的四个季节各具典型特征，具体如下所述。

1）春季：明亮、鲜艳的颜色群

春天是最有生命力的季节，万物复苏，百花待放，明亮、鲜艳、俏丽的春季色给人以扑面而来的春意和愉悦，构成了春季一派欣欣向荣的景象。春季的色彩使用范围最广的颜色是绿色和黄色，它体现了大自然春季色彩完美和谐的统一感，画面充满朝气，给人以青春、成长、娇美、鲜嫩的感觉，在色彩搭配上应遵循鲜艳、明亮、对比的原则。

2）夏季：柔和淡雅的颜色群

夏季阳光充足，雨水充沛，植物生长旺盛，大自然赋予夏季清新、淡雅、恬静、安祥的色彩。夏季色彩给人以温婉飘逸、柔和亲切的感觉，夏季自然界中的常春藤、紫丁香花及夏日海水和天空等浅淡的自然颜色，最能够设计出夏季柔和素雅、浓淡相宜的图画。

夏季适合以蓝色为底调的轻柔淡雅的颜色，浅淡渐进色搭配或相邻色搭配原则显得清爽、柔美、知性。夏季色彩不适合用黑色，过深的颜色会破坏夏季色彩的柔美，用一些浅淡的灰蓝色、蓝灰色、紫色来代替黑色会显得更雅致。白色与天蓝色是夏季色彩的常用组合，能搭配出一种朦胧的美感。不同深浅的灰与不同深浅的紫色及粉色搭配最佳。

3）秋季：浑厚浓郁的颜色群

秋季是收获的季节，充满成熟与饱满，枫叶红与银杏黄交相辉映的秋季，整个视野都是令人炫目的充满浪漫气息的金色调。金灿灿的玉米、沉甸甸的麦穗与泥土的浑厚、山脉的老绿，交织演绎出秋季的华丽、成熟与端庄。

秋季色彩特点是颜色温暖、浓郁给人以成熟、稳重的感觉，常以金色为主色调，辅以土黄色、褐色、苔绿色、橙色等色彩来体现自然、高贵、典雅的气质。

4）冬季：冷峻惊艳的颜色群

冬季气温低，空气中透着寒冷的气息。冬季色彩基调体现的是"冰"色，即塑造冷艳的美感。无彩色及大胆热烈的纯色系非常适合冬季色彩搭配，可用原汁原味的原色，如红、绿宝石蓝、黑、白等为主色，冰蓝、冰粉、冰绿、冰黄等作为冬季色彩的配色。在四种季型中，只有冬季色彩最适合用黑、白、灰这三种颜色。

2．主题联想色彩采集

主题联想色彩采集是指通过某个主题的联想进行原始色彩的采集，将设计色彩的构成形式与所联想的主题结合起来，创造出体现主题特色的设计色彩作品的设计色彩表达形式。主题联想的对象可以是具象的一个城市、一个节日、一组静物，也可以是抽象的一个夜晚、一个系列的花朵。主题联想色彩采集的关键是将联想对象的典型特征归纳、概括出来，再以设计色彩的表现形式呈现出来，如图3.95～图3.99所示。

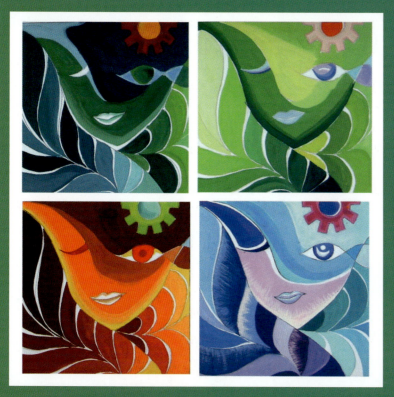

图3.93　四季色彩联想1　邓丽玲

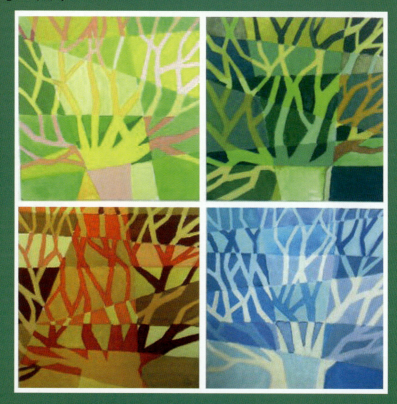

图3.94　四季色彩联想2　文健

项目三　掌握色彩构成的知识

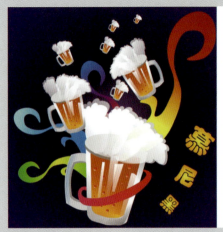

慕尼黑一年中最盛大的节日就是啤酒节，主要饮料是啤酒。图中以啤酒为主角，以小变大，以多种颜色彩带围绕，体现节日的愉悦、热闹的气氛。

图3.95　主题色彩联想1　詹素琼

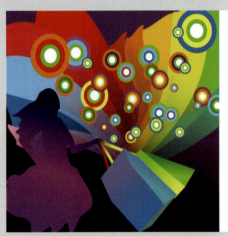

香港是购物天堂，世界各地商品汇集，林林总总，令人目不应暇。图中采用绚丽的颜色，突出购物时的兴奋、满足，购物多以女性为主，以蓝紫到紫色的渐变，突出高贵的气质。

图3.96　主题色彩联想2　詹素琼

少数民族少女

主要提取了蓝色、绿色、白色

图3.97　主题色彩联想3　詹素琼

我的家乡茂名，是我国最大的乙烯生产基地。茂名的绿化面积占了总市的3/5，空气质量较好，而且茂名盛产各种热带水果，例如荔枝、龙眼、芒果和香蕉等。茂名就像一座被森林笼罩下的城堡，在经济发展的同时注重环境的质量，体现着可持续发展的发展理念，统筹兼顾，和谐发展。

图3.98　主题色彩联想4　詹素琼

项目三　掌握色彩构成的知识

图3.99 主题色彩联想5 詹素琼

## 习 题

1. 色彩的三要素是什么？
2. 什么是明度对比？
3. 什么是纯度对比？
4. 什么是连续对比？
5. 什么是肌理对比？
6. 什么是明度推移构成？
7. 什么是纯度推移构成？
8. 什么是空间混合色彩构成？

# 项目四　掌握立体构成的知识

学习目标：
1. 了解立体构成的基础知识。
2. 掌握立体构成的设计元素。
3. 掌握立体构成的设计表现形式。

教学方法：
1. 讲授、图片展示和案例分析相结合，通过立体构成作品的展示和分析与讲解，以及课堂现场立体构成作品的制作，启发学生的三维立体设计思维，培养学生的动手能力。
2. 遵循"教师为主导，学生为主体"的原则，让学生动手制作立体构成作品，激发学生的学习积极性，变被动学习为主动学习。

学习要点：
1. 能运用立体构成的原理制作立体构成作品。
2. 掌握立体构成作品的空间审美特点。

立体构成是指从空间、时间和心理三个方面综合研究空间结构与布置的构成形式。学习立体构成，有助于设计者掌握三维立体造型观念，培养三维抽象构成能力和三维审美观。

## 任务一　了解立体构成的基础知识

学习要点：
1. 了解立体构成的概念和作用。
2. 重点掌握立体构成在设计中的应用。

立体构成是指从空间、时间和心理三个方面综合研究空间结构与布置的构成形式。立体构成是由二维平面形象进入三维立体空间研究而产生的一门课程，是对平面、色彩与空间的综合理解，立足于对空间可能性的探索，以及立体造型的原理、规律和构造的分析与设计。作为研究立体造型设计的学科，它有助于学习者了解造型观念，培养三维抽象构成能力和三维审美观。

立体构成设计具有感性与理性、直觉与逻辑相结合的思维特点。它遵循形式美法则，运用立体构成技巧及其制作工艺在三维空间中进行组合、拼装，创造出符合设计意图，且具有三维立体美感的形态。立体构成的设计涉及人类衣、食、住、行各个方面，在建筑设计、室内设计、家具设计、工业造型设计、雕塑设计、包装设计和广告设计等设计行业中得到广泛应用，如图4.1～图4.4所示。

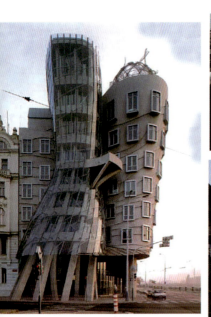
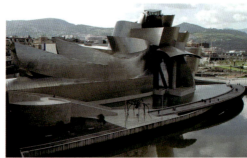
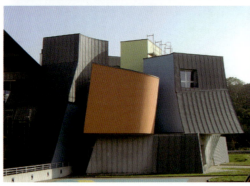
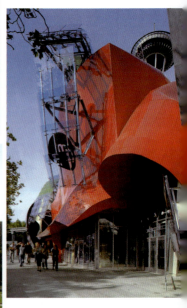

图4.1　立体构成在建筑设计中的应用。建筑大师弗兰克·盖里设计

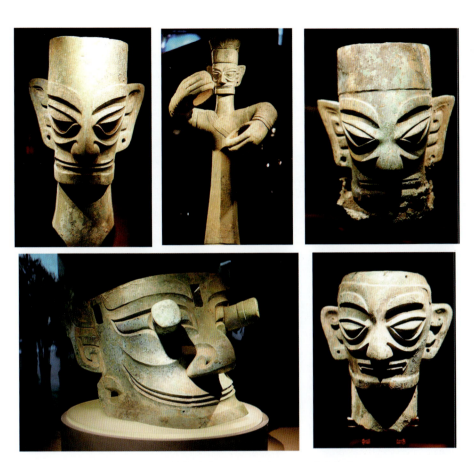

图4.2 立体构成在工艺品设计中的应用 四川广汉三星堆青铜器

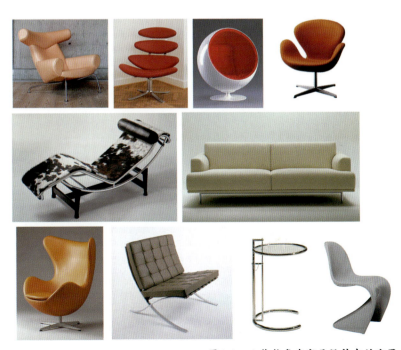

图4.3 立体构成在家具设计中的应用

项目四 掌握立体构成的知识

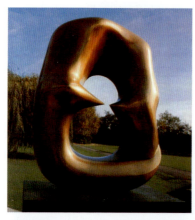
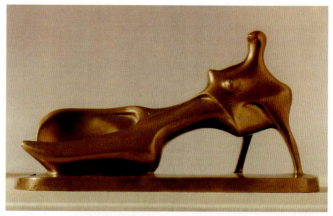
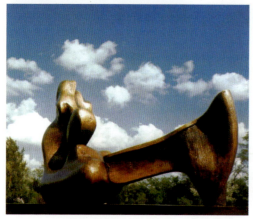
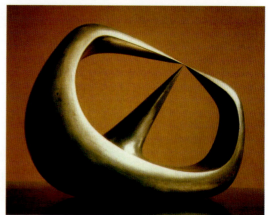

图4.4　立体构成在雕塑中的应用　雕塑大师亨利·摩尔的作品

## 任务二　掌握立体构成的设计元素

**学习要点：**

1．重点掌握立体构成的概念元素。
2．能制作不同类型的立体构成作品。

立体构成的设计元素是指构成立体构成作品的视觉元素，主要包括概念元素、空间元素、材料元素和色彩元素四大类。

### 一、概念元素

概念元素是指构成立体构成作品的点、线、面、体和块等视觉元素。立体构成中的点、线、面不同于平面构成中点、线、面，它是三维空间中有实质的实体。

（1）立体构成中的点不仅有细小、简单的特征，而且有大小、肌理、形状、数量和重量的变化，还具有集中、紧张、跳跃、强调的性格，标志性强。

（2）立体构成中的线具有长短、粗细、疏密、方向和形状的变化。线与线之间还可以通过不同的组合形式产生丰富的形态。这些组合形式有垂直、交叉、回旋、框架、转体、扭结、缠绕和绳套等。利用这些组合形式，可以制作出具有节奏感和韵律感的立体构成作品。

（3）立体构成中的面具有长度、宽度、色彩、肌理、形状和质感的变化。在立体构成作品中，面的组合形式主要有弧面弯曲、平面与曲面交错、多种形态的面混合等。

（4）立体构成中的体、块是由点、线、面排列组合而成。体、块有规则体和不规则体之分。规则体如正方体、锥体、柱体和球体等，具有稳重、端庄的视觉感受；不规则体在自然界中随处可见，具有亲切、自然、温馨的感觉。

概念元素在立体构成中的应用如图4.5～图4.14所示。

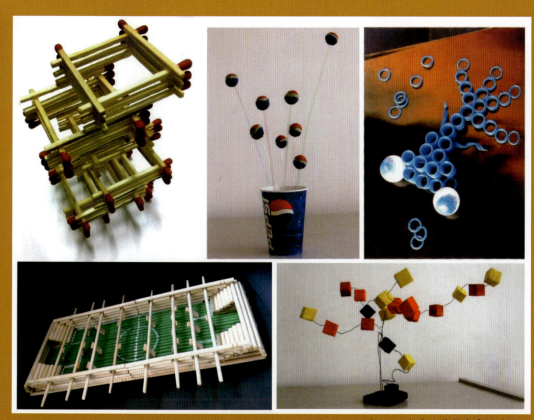

图4.5　点在立体构成中的应用1

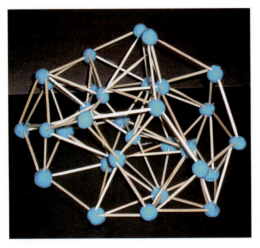
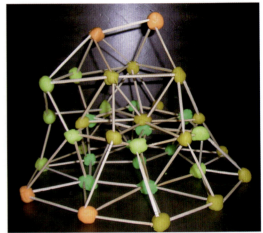

**图4.6　点在立体构成中的应用2　蒲军**

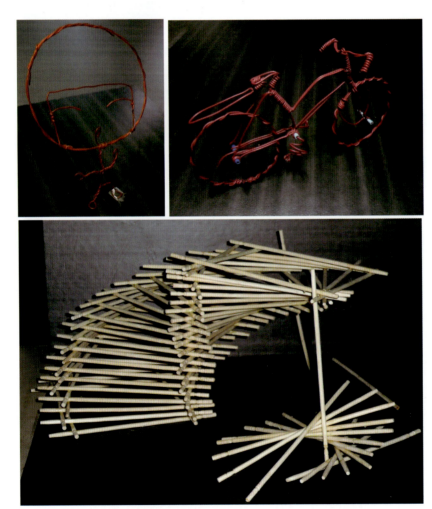

**图4.7　线在立体构成中的应用1　蒲军**

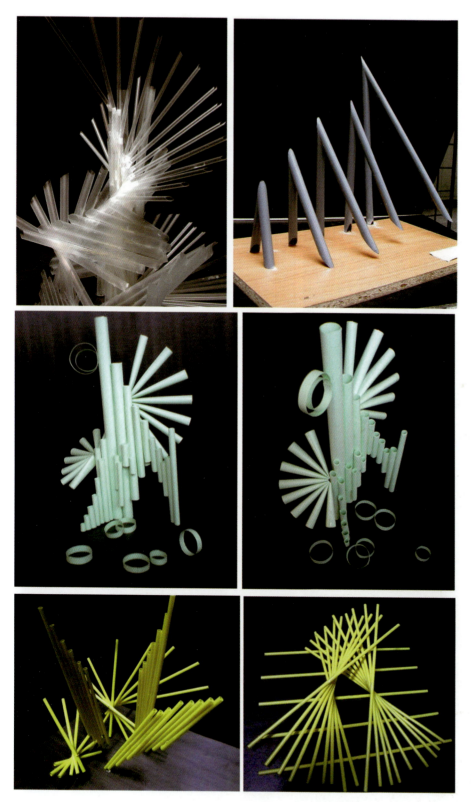

图4.8 线在立体构成中的应用2 蒲军

项目四 掌握立体构成的知识

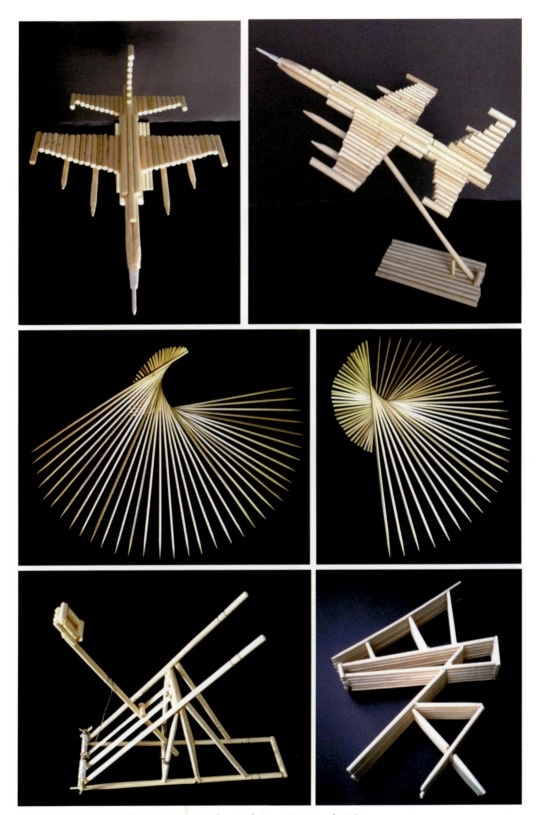

图4.9 线在立体构成中的应用3 莫英建、梁宇仁、罗名旋、彭福标

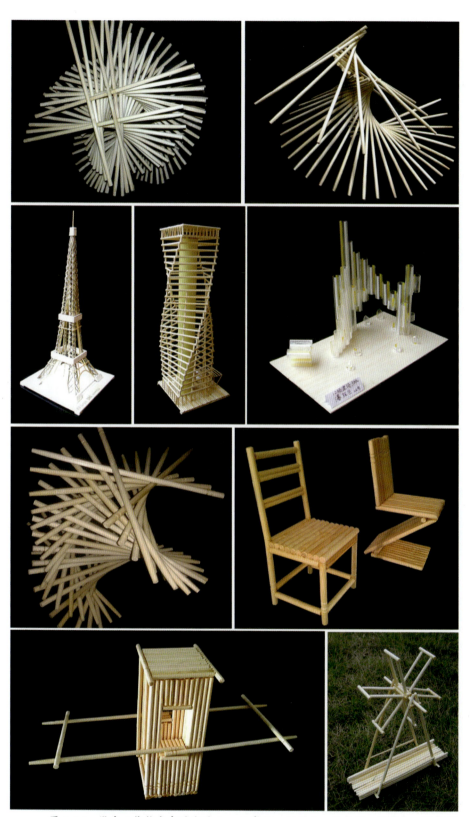

图4.10 线在立体构成中的应用4 巫宇航、伍玉贞、黄嘉溪、潘桂生、陈家钊

项目四 掌握立体构成的知识

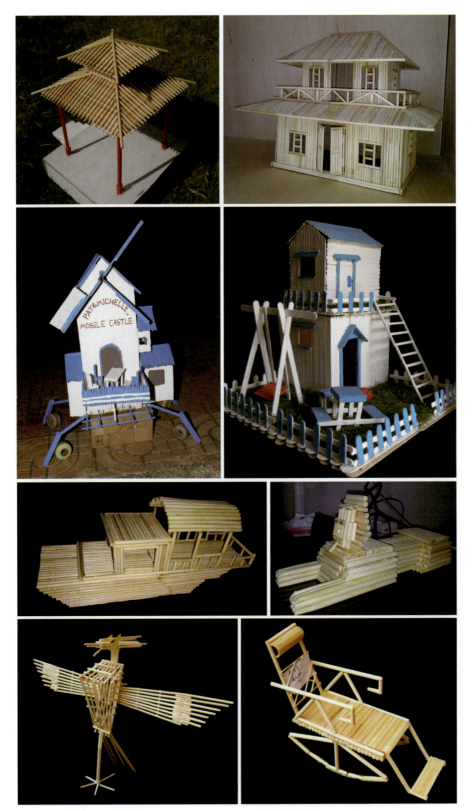

图4.11 面在立体构成中的应用1 黄嘉溪、周建标、苏逸柔、吴京蔓、杨彬、苏雅倩、刘嘉锋

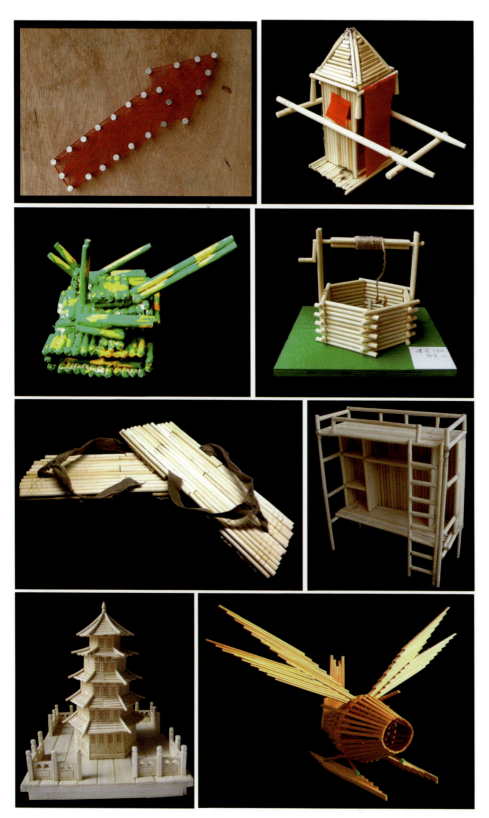

图4.12 面在立体构成中的应用2 邱宝、朱伟文

项目四 掌握立体构成的知识

95

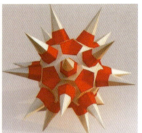
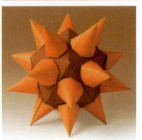

图4.13 体在立体构成中的应用1

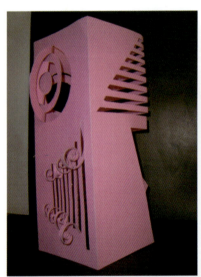
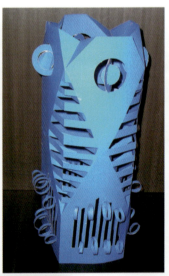
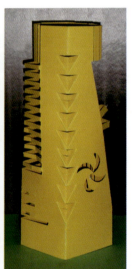

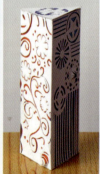
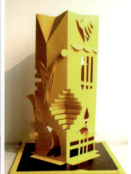

图4.14 体在立体构成中的应用2 蒲军

## 二、空间元素

空间元素是指构成立体构成作品的实体和虚拟的空间形式。空间元素包括实体空间、心理空间和流动空间。空间是物质存在的一种客观形式，它是指两点间的距离或特定边界间的虚体区域。

1. 实体空间是指被真实的物体所包围的、所限定的、可测量的空间

组合实体成为空间是立体构成的重要表现手段。组合实体形态决定空间形态，空间形态通过组合实体形态得以体现，两者相辅相成。

2. 心理空间是指没有明确的边界，通过人的心理感受到的空间形式

它来自形态和生活体验的刺激，以及视觉的联想，表现出一种虚拟的空间形式。在立体构成设计中，心理空间通过象征性的分割、视野通透、交融与连续、极富流动感的方向引导性来实现。

3. 流动空间是指可以移动和流动的空间形式

它是一种灵动而活泼的空间形式，其主要特点是空间呈现出多变性和多样性，动感较强，有节奏感和韵律感，空间形式较开放。多采用曲线和曲面等表现形式，色彩明亮、艳丽。

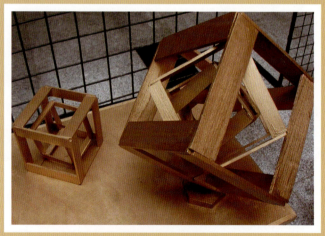

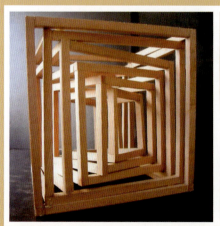

图4.15 利用实体空间原理制作的立体构成作品

项目四 掌握立体构成的知识

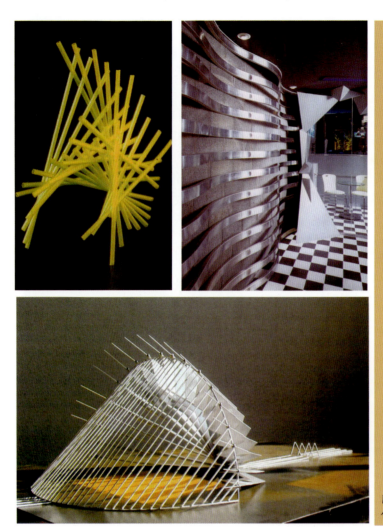

图4.16 利用流动空间原理制作的立体构成作品

空间元素在立体构成中的应用如图4.15和图4.16所示。

三、材料元素

材料元素是指构成立体构成作品的自然和人工材料。先秦古籍《考工记》中记述："天有时，地有气，材有美，工有巧，合此四者，然后可以为良。材美工巧，然而不良，则不时，不得地气也。"由此可见，材料的美感为立体构成提供了丰富的设计资源。立体构成作品表现的内容和形式依附于材料，通过材料的变化展现不同的效果。

1．材料元素分类

材料元素包括自然材料和人工材料。自然材料是指自然界中天然形成的造型材料，如木、石、泥土、水等。自然材料的特征是原始、质朴、温馨、耐用，给人以真实、亲切、舒适、自然的感觉。人工材料是指人工加工制造的材料，如纸、金属、玻璃、塑料等。人工材料的特征是时尚、前卫、科技感强，且经济、方便。自然材料和人工材料在立体构成中的应用如图4.17～图4.20所示。

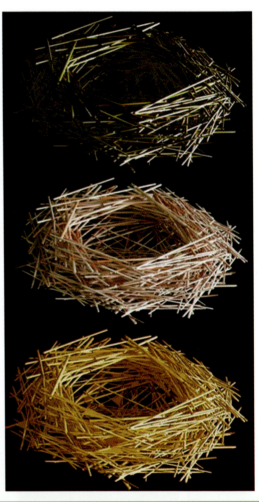

图4.17　自然材料在立体构成中的应用1

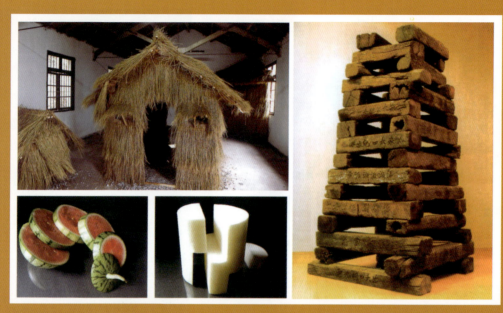

图4.18 自然材料在立体构成中的应用2

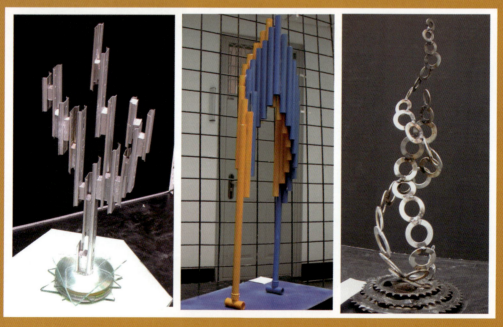

图4.19 人工材料在立体构成中的应用1

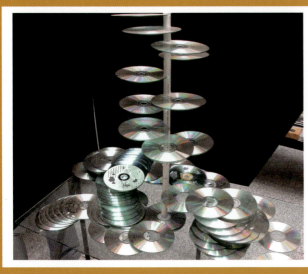
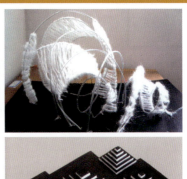
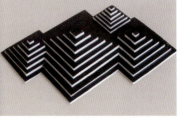
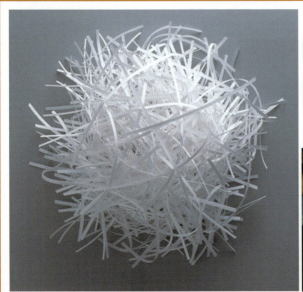

图4.20 人工材料在立体构成中的应用2

项目四 掌握立体构成的知识

2．材料加工

材料加工常用的工具有剪刀、尺、美工刀、笔、双面胶、透明胶、工业胶水、钢锯、磨砂纸等。不同材料常用的加工方法也不同，具体如下所述。

1）纸材加工

纸材加工常采用折、压、弯、割、粘贴、插、接、拓、包裹等方法。

2）布加工

布加工常采用剪、切、包、缠、叠、缝、扎、系等方法。

3）竹、木、藤、泥、石加工

竹、木、藤、泥、石加工常采用切、割、堆、摆、垒、叠、雕、捏、塑造、凿、刻、磨、绑等方法。

4）纤维加工

纤维加工常采用缠绕、包扎、编织、环结、缝缀、堆积等方法。

5）玻璃加工

玻璃呈透明或半透明状，有硬度，易碎，在常温下可塑性差，常采用切割和粘接的方法进行加工。

6）泡沫板、塑料加工

泡沫板和塑料价格低廉，加工方便，是立体构成练习中常用的材料。立体构成制作中使用较多的泡沫板是KT板，使用较多的塑料是PVC管。泡沫板和塑料常采用切割、粘接、叠加等方法进行加工。

7）金属加工

金属包括钢、铁、铜、铝、铅等，它们常以线、棒、条、管、板、片、体等形状出现，光泽感较强，质感坚硬。金属加工常采用切、割、弯、打造、组合、粘接等方法。

8）废旧材料加工

现代生活中的各种废弃物也可以成为制作立体构成作品的素材。现代艺术中的装置艺术就是利用废旧材料加工制作成立体构成作品的典型例子。

不同材料的立体构成作品如图4.21和图4.22所示。

  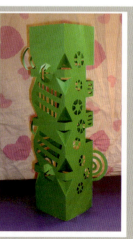

图4.21　纸材加工　蒲军

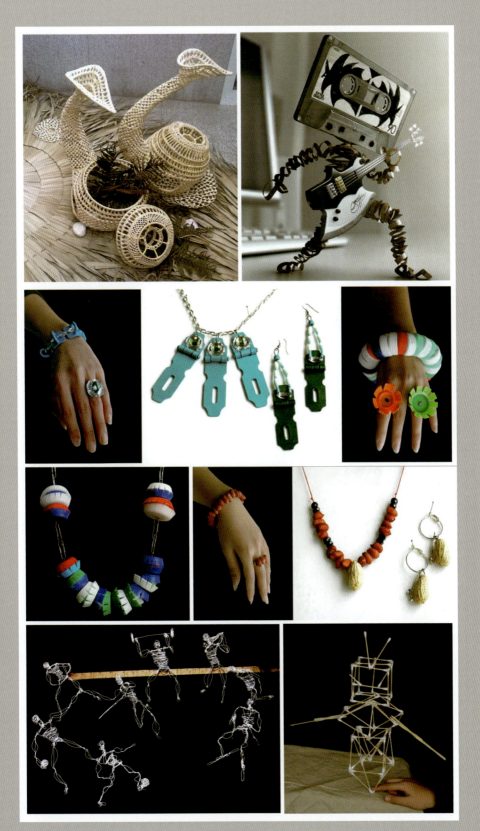

图4.22　废旧材料加工

项目四　掌握立体构成的知识

103

## 四、色彩元素

色彩是立体构成作品的重要辅助元素，可以使作品随着色彩的变化产生丰富的表情和心理感受。色彩作用于人的心理和生理所产生的感受如下所述。

红色：热情、喜庆、幸福、温暖、警觉、危险、革命。
黄色：光明、高贵、愉快、温馨、柔和、古典、怀旧。
蓝色：安静、理智、深远、凉爽、镇定、忧雅、自由。
橙色：激情、华美、快乐、健康、勇敢。
绿色：安全、和平、自然、青春、成长、舒适、环保。
紫色：优美、高贵、神秘、孤独、浪漫。
黑色：稳重、死亡、深沉、沉重、庄严。
白色：纯洁、天真、光明、坦率、简约、平淡。
灰色：时尚、忧郁、沉静、朴素。

色彩在立体构成中的应用如图4.23～图4.25所示。

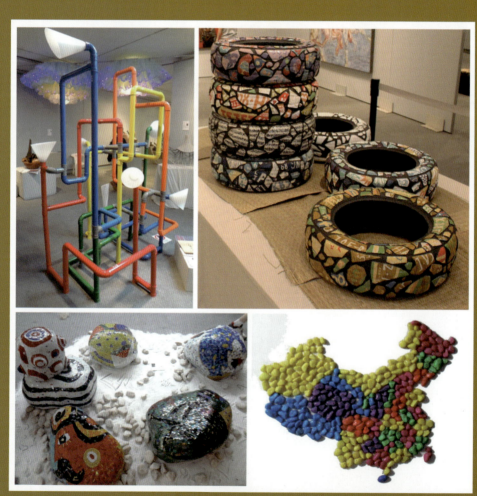

图4.23 色彩在立体构成中的应用1

图4.24 色彩在立体构成中的应用2

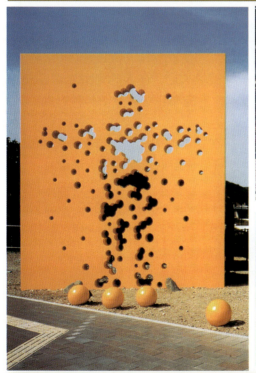
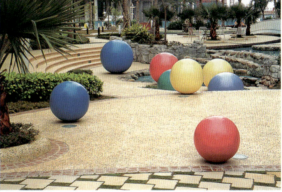
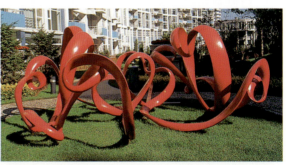

图4.25 色彩在立体构成中的应用3

项目四 掌握立体构成的知识

## 任务三　掌握立体构成的设计表现形式

**学习要点：**
1. 重点掌握立体构成的垒积构造表现形式。
2. 能制作不同类型的立体构成作品。

### 一、立体构成的形式美法则

形式美法则是人类在生产劳动中创造出来的美的形式和规律的经验总结与概括。在立体构成作品的设计过程中，形式美法则能有效地指导设计，创造出符合美学要求和规范的作品。形式美法则包括对比、对称、均衡、节奏、比例等。

1．对比

对比是指使形象之间产生明显差异的设计手法。对比可以使主体形象更加突出，主题更加鲜明，作品更加活跃。对比主要有形态对比、色彩对比、肌理对比和位置对比四种形式。

2．对称

对称是指沿中轴线使两侧的形象相同或相近的设计手法。对称是一种经典的形式设计手法，古希腊哲学家毕达哥拉斯曾说："美的线性和其他一切美的形体都必须有对称形式。"对称具有安定、协调、典雅、庄重的美感。对称主要有完全对称、近似对称和反转对称三种形式。

3．均衡

均衡是指按照力学原理，使形象在视觉上达到平衡、协调效果的设计手法。均衡具有稳定、和谐的特点，符合大多数人的审美要求。均衡在立体构成设计中指的是根据构成元素的形状、色彩和材质的分布作用造成的视觉满足，使人的眼睛能够在观察对象时产生一种平衡、安稳的感受。均衡主要有对称平衡和非对称平衡两种形式。

4．节奏

节奏在音乐中是指音响节拍轻重缓急的变化。在立体构成设计上节奏是指构成元素连续重复出现时所产生的轻重缓急的美感。节奏可以使形象更加生动、活泼。

5．比例

比例是指构成元素的部分与部分，或部分与整体之间的和谐数量关系。人们公认最美的比例是黄金分割比例，其数字比例为 $1:0.618$。另外，等比例（如 $1:1$、$2:2$ 等）、调和数列比例（如 $1、\frac{1}{2}、\frac{1}{3}、\frac{1}{4}、\frac{1}{5}\cdots\frac{1}{n}$ 等）都是较美观的比例。

形式美法则在立体构成中的应用如图4.26~图4.28所示。

### 二、立体构成的设计

立体构成是一种将实体材质与抽象思维相结合，表现三维立体形态的构成形式。

项目四 掌握立体构成的知识

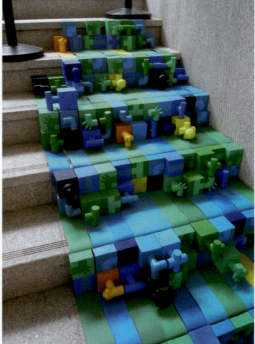
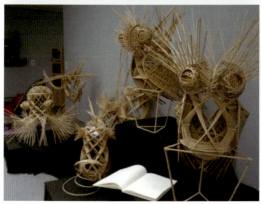
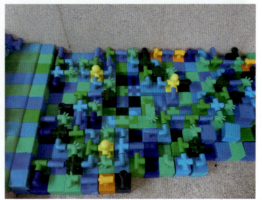

图4.26 对比在立体构成中的应用

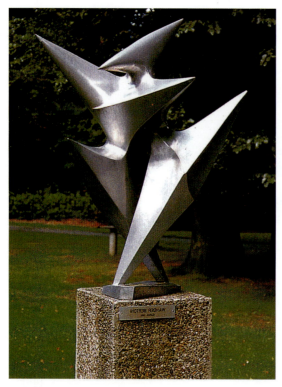
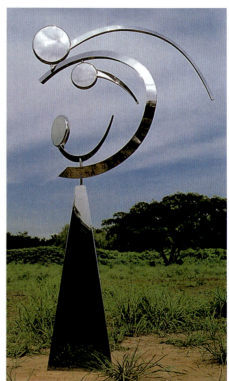

图4.27 均衡在立体构成中的应用

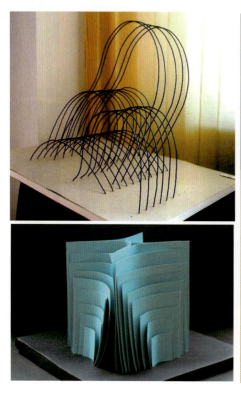
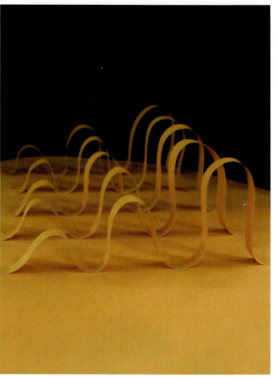

图4.28 节奏在立体构成中的应用

创意构思是立体构成设计与制作的前提，好的创意构思是立体构成作品成功的保证。立体构成的创意构思主要来源于对生活的观察、理解和突发奇想。通过创意构思，可以发现新的构成方法，提高创造能力。

立体构成是在三维空间中研究立体形态的构成形式，各个构成要素之间必须要有严密的结构性。首先，要对构成要素的形、色、质和心理效能作探求；其次，要对制作材料的性能、成形方法和加工手段作深入了解，要随时注意把握构成要素之间的变化，以及它们在特定的时间和空间的效果性；最后，要研究构成要素应该怎样组合和连接起来，并且了解其能给人们带来什么样的感受。

立体构成的制作方法有如下几种。

（1）垒积构造：将材质垒置、堆积而成。

（2）框架结构：利用框架组合材质而成。框架主要有面型框、立体框和自由组合形框三种。

（3）层构造：将材质按照一定的规律排列、叠加、旋转而成。

（4）织面构造：将织物交织、编结而成。

（5）多面体造型：在平面材质上按一定规律进行切割和折叠，使平面上的某些部位在视觉上立体起来。

（6）插接构造：切割材质，再交叉连接而成。

（7）块材构造：将成块的材料重新组合而成。

立体构成的制作如图4.29～图4.38所示。

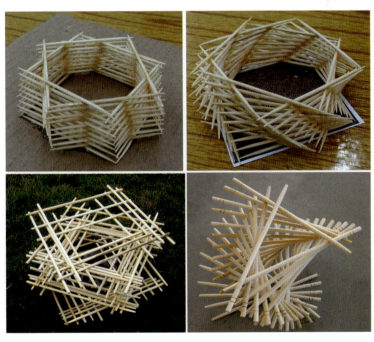

图4.29　垒积构造在立体构成中的应用

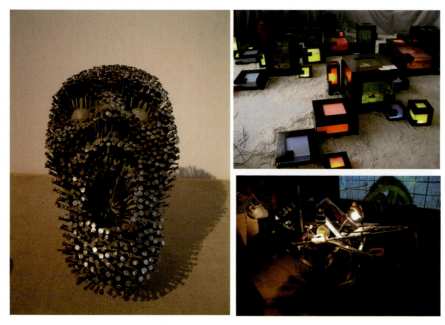

图4.30 框架结构在立体构成中的应用　四川美术学院学生作品

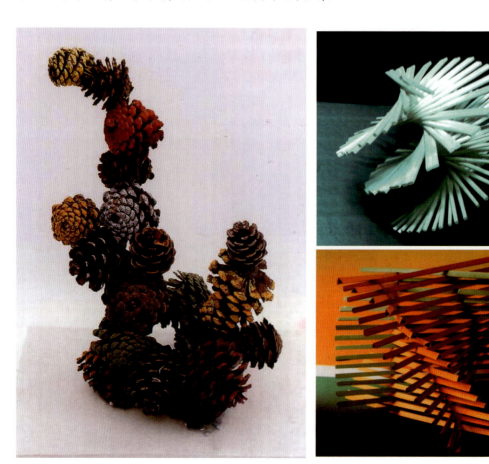

图4.31 层构造在立体构成中的应用

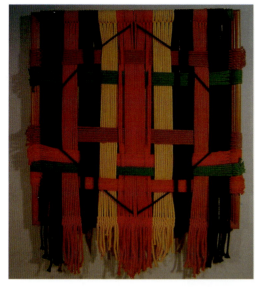
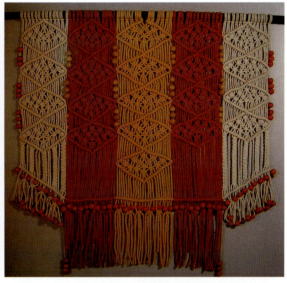

图4.32 织面构造在立体构成中的应用

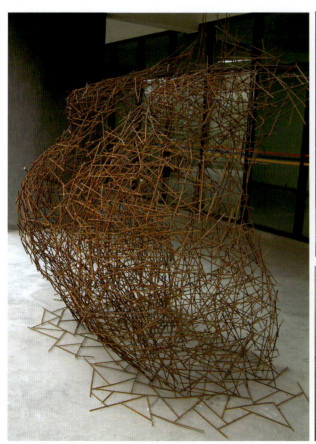
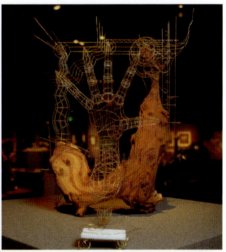

图4.33 多面体造型在立体构成中的应用1

项目四 掌握立体构成的知识

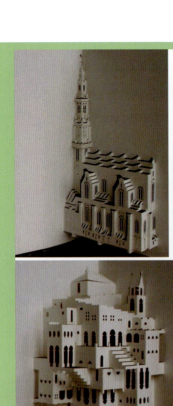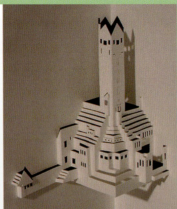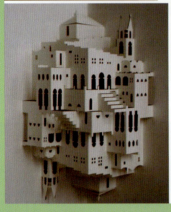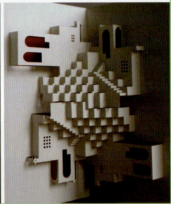

图4.34 多面体造型在立体构成中的应用2

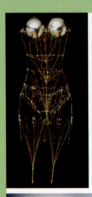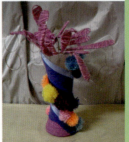

图4.35 插接构造在立体构成中的应用

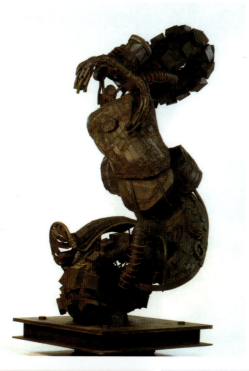
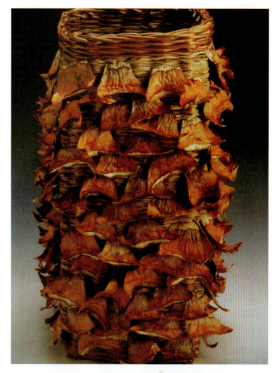
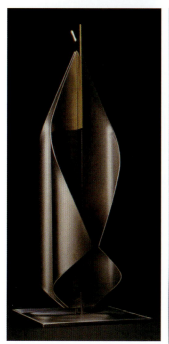
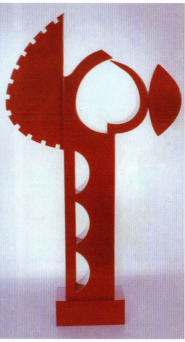
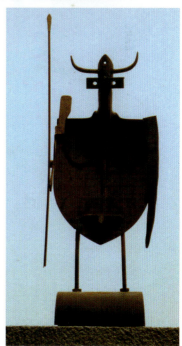

项目四 掌握立体构成的知识

图4.36 块材构造在立体构成中的应用1

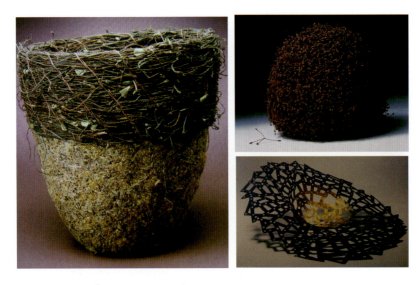

图4.37 块材构造在立体构成中的应用2

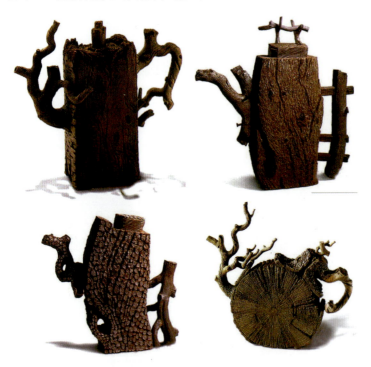

图4.38 块材构造在立体构成中的应用3

## 习 题

1．立体构成的概念元素是指什么？
2．什么是心理空间？
3．光影对空间有何影响？
4．立体构成的形式美法则有哪些？
5．立体构成的制作方法有哪些？

# 项目五　构成在设计中的应用赏析

**学习目标：**
1. 了解设计构成在设计领域的应用。
2. 能运用构成原理分析设计作品。

**教学方法：**
1. 讲授、图片展示和案例分析相结合，通过大量的设计作品的展示和实战设计案例的分析与讲解，启发学生的设计思维，提高学生的审美能力。
2. 遵循"教师为主导，学生为主体"的原则，多种教学方法有机结合，激发学生的学习积极性，变被动学习为主动学习。

**学习要点：**
1. 了解设计构成在建筑设计、室内设计、家具设计和平面设计中的应用。
2. 掌握设计构成应用设计的美学规律。

　　本章通过对大量经典设计图片的分析与鉴赏，使读者直观地感受三大构成在设计领域的运用，如平面构成、色彩构成和立体构成在建筑设计、室内设计、家居设计和广告设计中广泛应用，对于提高读者的审美能力和鉴赏能力有极大的帮助。

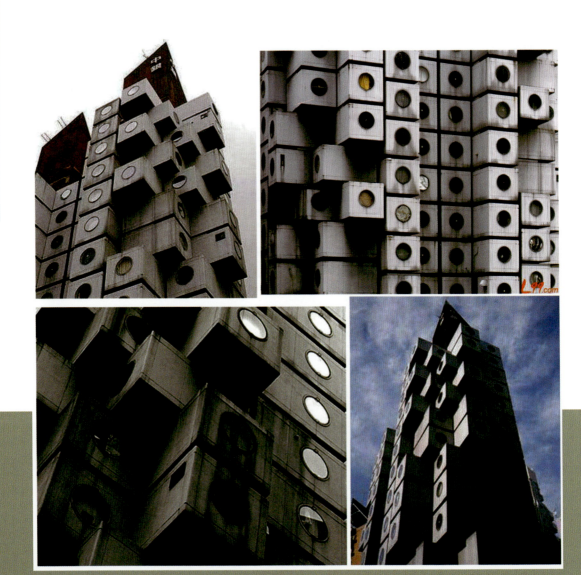

图5.1 点在建筑设计中的应用——第二代日本建筑师黑川纪章设计的东京中银舱体大厦，运用凹凸的正方体的积聚累加效果，展示出形体的体块感，圆形的窗户设计形成点的节奏感和韵律感，使建筑形体更加生动

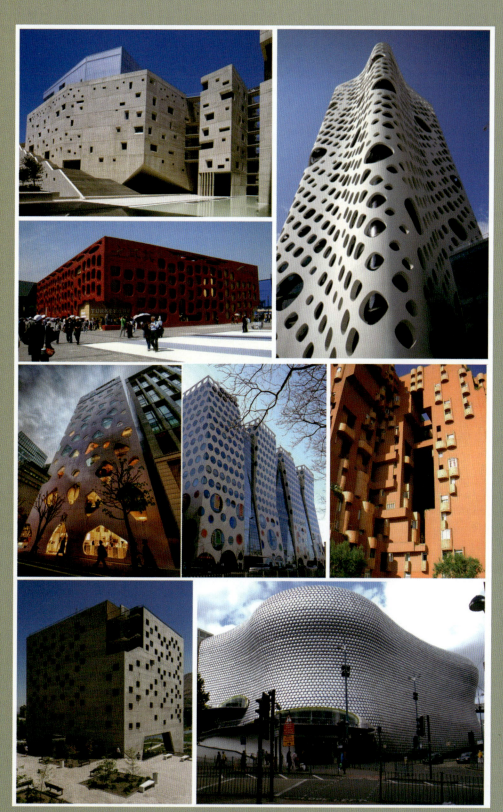

图5.2 点在建筑设计中的应用——不同形状的窗户设计形成点的节奏感和韵律感，使建筑形体更加灵动和富于变化，更具趣味性

项目五 构成在设计中的应用赏析

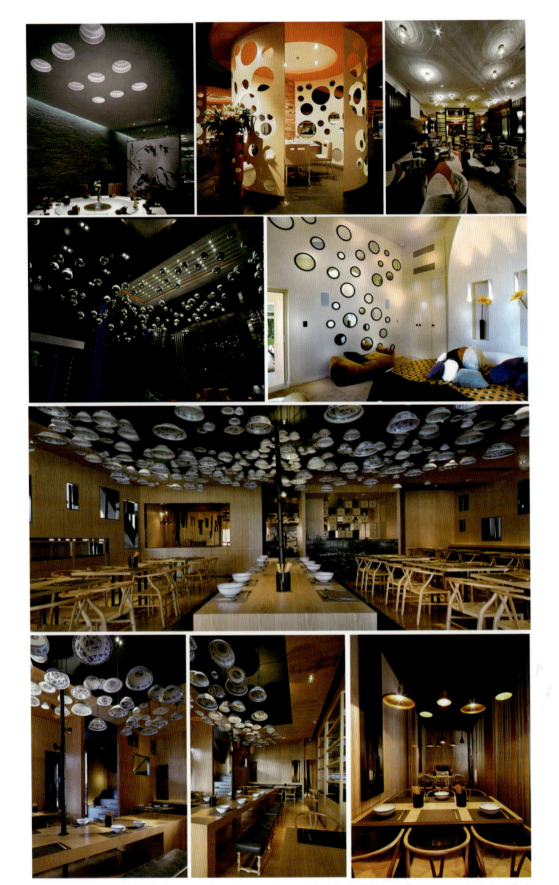

图5.3 点在室内设计中的应用——大小变化、高低错落的点的形式为室内空间增添了活力,使空间更具动感

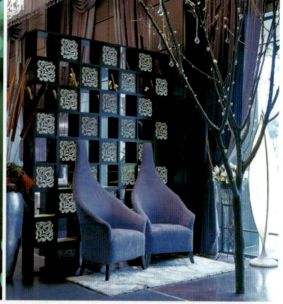
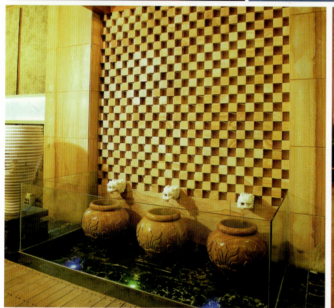
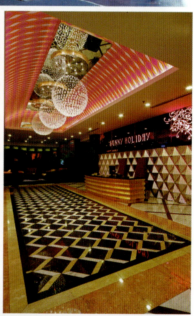
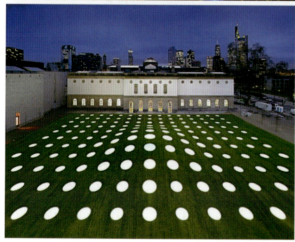
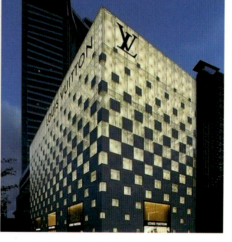

图5.4　规则排列的点传达出强烈的秩序感，使造型样式更加突出

项目五　构成在设计中的应用赏析

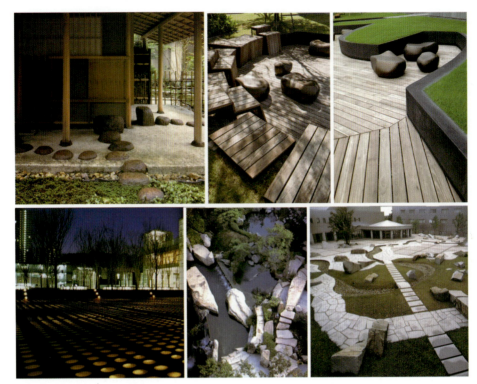

图5.5 点在园林景观设计中的应用——散落的点成为空间的点睛之笔,使空间形式更加丰富多彩

图5.6 曲线在园林景观设计中的应用——曲线的律动与柔美,使空间形式更加活泼、生动

图5.7 不同长度的直线交错并置展现出简约的力量感和挺拔感,使地面和天花板的装饰效果更加丰富——线条是表达思想、观念和情感的一种造型语言,是描绘形体最直接、最简练的手段。线条不仅是表现物象的轮廓和结构,而且还传达设计者的主观情感状态和意趣精神。线条的价值不在线条本身,而在蕴涵着线条以外的情态和意趣及传达的信息

项目五 构成在设计中的应用赏析

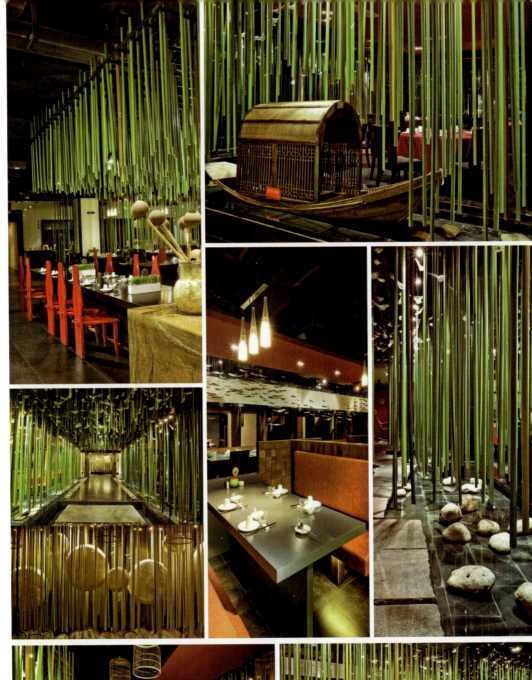

图5.8 密集的直线条表现出强烈的力度感和节奏感——线条形质唤起了观者视觉中的立体联想,增强了空间的纵深感和体积感,能引起视觉上的空间延伸感觉

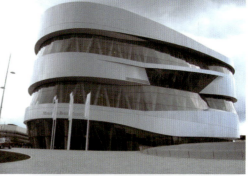
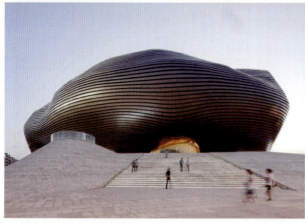
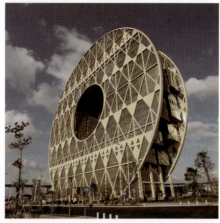

图5.9 婉转的曲线是一种极具感性力量的设计元素，为空间带来柔性的感官体验，也使空间形象更加活泼、流畅

项目五 构成在设计中的应用赏析

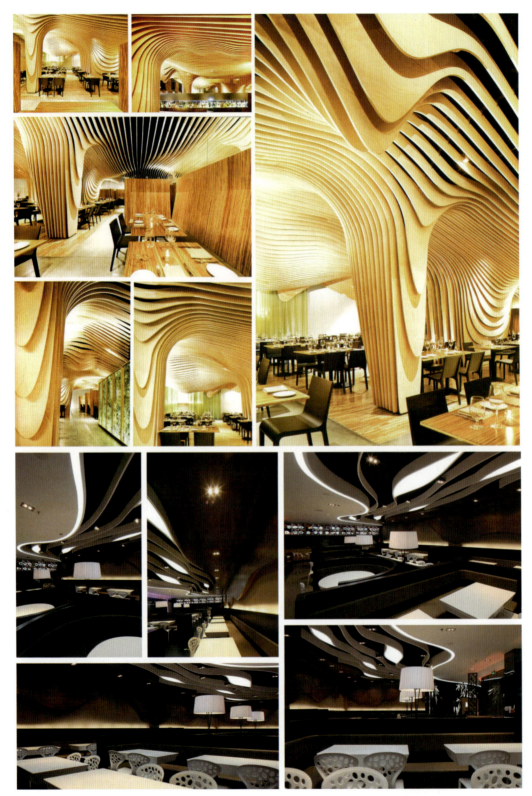

图5.10 充满流动韵味的曲线显示出轻松、灵秀、飘逸的空间效果,使空间更具活力和动感。曲线传达出饱满的激情,增强了空间的感染力

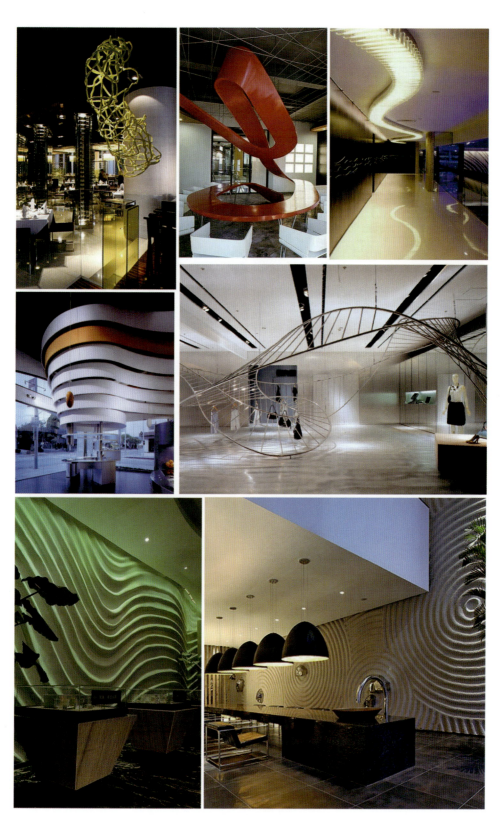

图5.11 流动、有机的曲线给人洒脱恣意的美感,并引起视觉的丰富感和愉悦感

项目五 构成在设计中的应用赏析

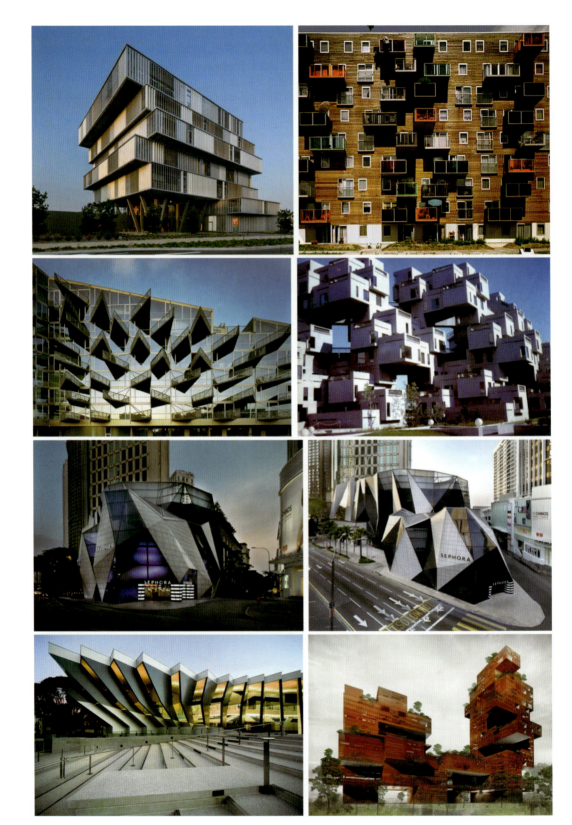

图5.12 穿插、累积的建筑彰显出建筑的雕塑美感和结构美感，同时也传达出一种独特的、怪异的解构主义美感。解构的价值在于它是一种重新创造，是对造型的重组和重构，背离了传统建筑的和谐感和秩序感，创造出独具魅力且个性化色彩浓烈的建筑形式

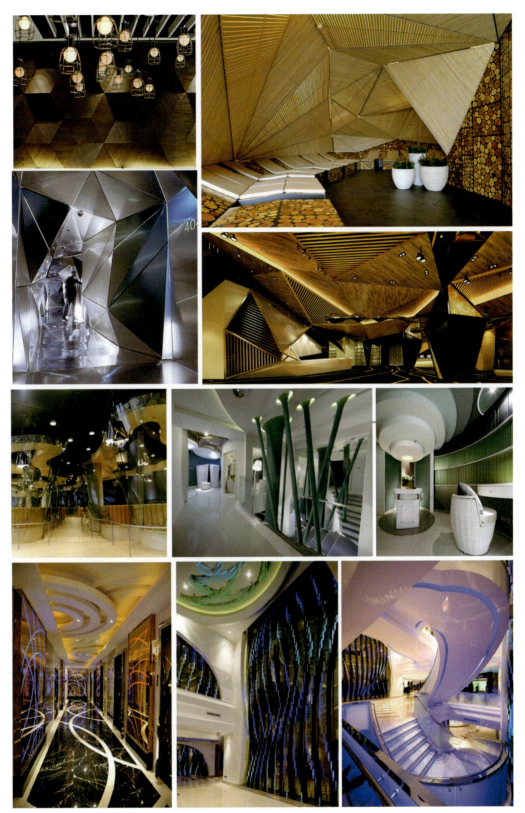

图5.13　凹凸变化、动感十足的直面和曲面，表现出立面造型样式的多元化和丰富性，增强了空间的形式美感和生动感

项目五　构成在设计中的应用赏析

图5.14 点、线、面在家具设计中的应用

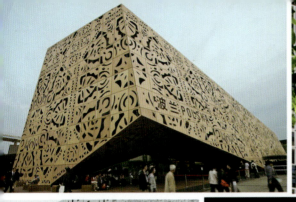
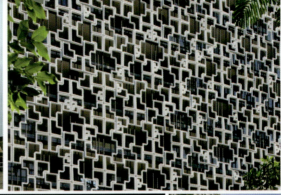
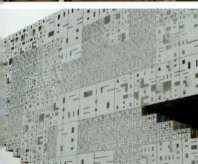
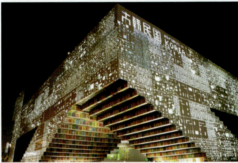
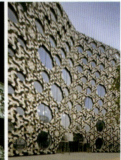

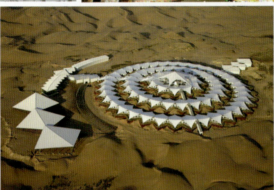
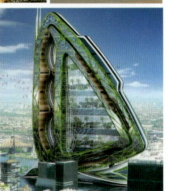

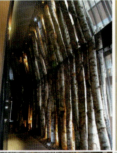
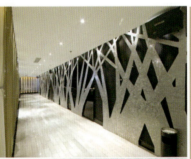
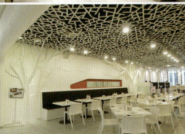

5.15

5.16

图5.15 肌理构成在建筑设计中的应用，建筑表皮的肌理效果极大地丰富了建筑外观的表现形式，使建筑外观呈现出多变性与多样性的特性

图5.16 肌理构成在室内设计中的应用，仿生的肌理质感使空间更加自然、生动

项目五 构成在设计中的应用赏析

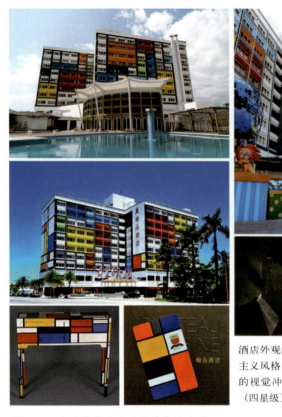
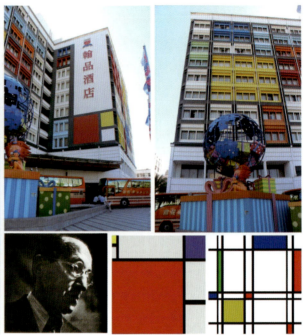

酒店外观的设计借鉴了著名的风格派大师蒙德里安的色彩构成主义风格，采用色块的组合与拼贴，在有限的空间营造出强烈的视觉冲击力，实景参考的酒店为中国台湾花莲的瀚品酒店（四星级）。

图5.17 色彩构成在建筑设计中的应用1

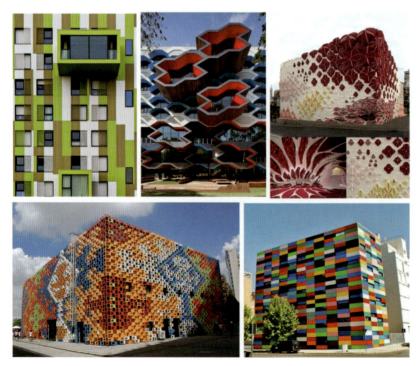

图5.18 色彩构成在建筑设计中的应用2

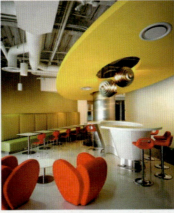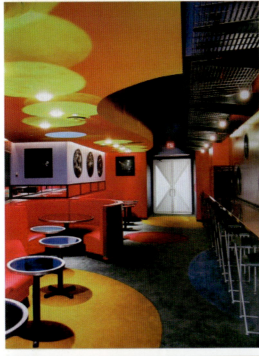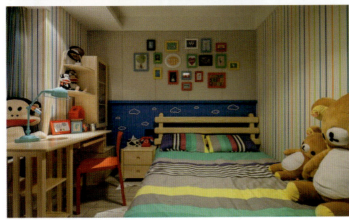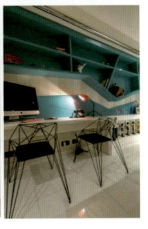

图5.19 色彩构成在室内设计中的应用

图5.20　色彩构成在平面设计和产品设计中的应用

# 参 考 文 献

[1]　[英]贡布里希. 艺术发展史[M]. 范景中，译. 天津：天津人民美术出版社，1991.
[2]　王受之. 世界现代建筑史[M]. 北京：中国建筑工业出版社，1999.
[3]　[法]热尔曼·巴赞. 艺术史[M]. 刘明毅，译. 上海：上海美术出版社，1989.
[4]　许亮，董万里. 室内环境设计[M]. 重庆：重庆大学出版社，2003.
[5]　尹定邦. 设计学概论[M]. 长沙：湖南科学技术出版社，2001.
[6]　席跃良，设计概论[M]. 北京：中国轻工业出版社，2004.
[7]　潘吾华，室内陈设艺术设计[M]. 北京：中国建筑工业出版社，2006.
[8]　张连生，单德林. 色彩设计[M]. 南京：江苏美术出版社，2001.
[9]　凌小红，构成设计与应用[M]. 北京：化学工业出版社，2006.
[10]　邓军. 设计色彩[M]. 北京：化学工业出版社，1991.
[11]　史春珊，孙清军. 建筑造型与装饰艺术[M]. 沈阳：辽宁科学技术出版社，1988.